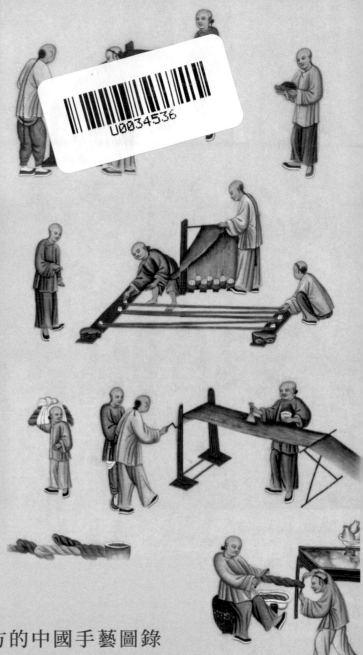

中華傳統工藝彩繪筆記

卜奎 —— 著

—————— 遺失在西方的中國手藝圖錄

惟妙惟肖的彩繪圖,形象生動地記錄 18 至 19 世紀中國製瓷、製茶、造紙、絲織、棉紡、玻璃製造、煤炭開採、漆作等傳統製造工藝的流程,其中包括許多已經被遺忘的工藝的細節。

◆ 製茶圖 —— 法國國家圖書館藏　　◆ 瓷器燒造圖 —— 瑞典隆德大學圖書館藏
◆ 造紙工藝圖 —— 法國國家圖書館藏　　◆ 絲織工藝圖 —— 英國維多利亞阿伯特博物院藏

目錄

序

　　17 世紀中期至 19 世紀初期，隨著西方文藝復興和航海地理大發現，一些商團和傳教士來到了中國沿海。此時，宋應星《天工開物》作為中國的科技百科問世，被傳教士譯成西方文字而傳播到整個歐洲。於是更多的洋人知道了中國的物華天寶，這些探險家們紛紛乘船而來，也由此引發了西方對中國 200 多年的砲艦開放和貿易的爭奪。

　　此時正值中國大清康熙至乾隆年間，廣州開始成為中國唯一對外開放的港口，也是西方人進入中國的必經之路，每年都有大量西方商船停泊在廣州附近的黃埔港，廣州形成了以十三行商館為中心的西方人集中地和貿易區。這裡有風靡世界的絲綢、陶瓷、造紙、茶葉等，這些物質文化是西方人最需要最夢想的東西。

　　在那個遙遠的年代，當時還沒有照相技術，英、法傳教士和商團來到東方中國，用繪畫記錄當時他們的見聞。

　　隨著越來越多的外國人來到廣州，為了滿足西方人的好奇心，在西方畫家的傳授下，在廣州十三行地區出現了專門模仿西方繪畫技法、風格，繪製外銷畫的職業畫工。他們的創作涉及西方各種繪畫形式，如油畫、水彩畫、水粉畫、玻璃畫等，題材自然集中於中國特有的東西，除了市井人物、民俗百態外，還包括製瓷、製茶、造紙、絲織等。由於他們的作品極富特色，受到外國來華人士的歡迎，史稱「外銷畫」。

　　後來法國和英國王室將這些繪畫轉交給法國國家圖書館、大英圖書館保存，也有一些被世界各大博物館所收藏。200 多年後，當這些藏於海外的外銷畫重新被發現，當這些栩栩如生、美輪美奐的彩繪圖躍然眼

前，即便是作為炎黃子孫的我們，除了感嘆中國傳統製造技藝的精巧外，更驚豔於古人製作工藝之美。由是，本書將這些來自於英國、法國、瑞典的外銷畫彙集在一起，儼然一部彩繪版的《天工開物》。

感謝中國國家博物館研究員宋兆麟先生、中國中山大學歷史系江瀅河教授、中國科學院自然科學史副研究員史曉雷先生和他的學生邴嬌嬌女士，分別從民俗學、中外文化交流和科學史的角度，解讀了這些外銷畫所表現的中國傳統工藝，使閱讀本書既是一次美的旅程，又是一次科學之旅，歷史之旅！

編者

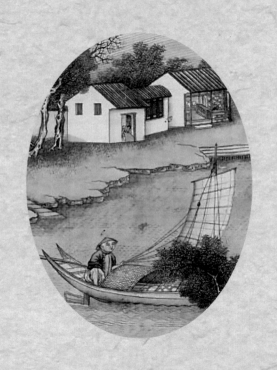

瓷器燒造圖
瑞典隆德大學圖書館藏

瑞典隆德大學藏清代瓷器燒造圖

江瀅河（中山大學歷史系教授）

瑞典隆德大學（Lund University）圖書館藏的一套 50 幅的中國瓷器燒造圖譜，是 18 世紀上半期繪製於廣州的早期外銷畫作品，由瑞典東印度公司首任大班坎貝爾從廣州購回，是目前所知數量最多的一套瓷器燒造圖，也是早期外銷畫中的精品，是我們了解早期中瑞貿易史、廣州外銷畫的歷史、瓷器生產史，以及瑞典早期遠東科學考察史的重要資料。

一、清代瓷器燒造圖的淵源

清代廣州出產的外銷畫作品中，有一類作品數量龐大，與廣州對外貿易的內容息息相關，這就是中國外銷商品的製作過程圖，包括外銷瓷器、絲綢、茶葉以及其他中國物產的製作過程，是外銷畫的獨特品種。這些題材反覆出現在外銷畫中，是 18、19 世紀最受西方社會歡迎的外銷畫。描繪這些主題的畫作，通常成批量生產，以水彩畫冊的形式成套上市，每套從十二張到數十張，甚至上百張不等，每張圖繪製一個工序，也有少數以油畫的形式繪製，在一幅畫上描繪多個生產程式。外銷商品生產

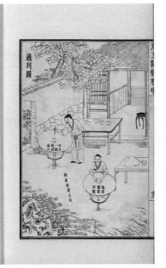

《天工開物》內頁

圖向西方世界展示了各種中國特有商品的生產
過程。

　　這種題材的繪畫在中國有著很悠久的歷
史,從漢代到清代,歷朝都曾經出現過描繪手
工業生產的圖畫,種類非常豐富,包括農業和
手工業等生產部門,最有影響也最常見的是
〈耕作圖〉或者〈紡織圖〉,展現中國傳統的農
耕文化。製瓷是中國特有的手工業,其生產製
作過程也出現了幾種不同的繪畫圖冊。最早出
現的關於瓷器製作過程的圖書是明代宋應星的
《天工開物》,一共包括 13 幅木刻插圖,每幅
都各有標題。《天工開物》裡的木刻插圖為後
代製瓷圖的繪製提供了堅實基礎。清朝雍正、

乾隆年間，由於政治穩定、國庫豐盈，以及帝王本人的愛好和關注，製瓷業發展到了較高水準，瓷器品質和數量都有極大提升，製瓷技藝更是達到了前所未有的高度，僅景德鎮一地，每年進貢的御用瓷器不下數萬件，還出現了盛極一時的被稱為「唐窯」的官窯瓷。與此相應，宮廷出現了專門繪製瓷器製作過程的宮廷畫。宮廷畫畫師孫祜、丁觀鵬等奉命繪製了〈陶冶圖〉，共 20 幅。乾隆八年，唐英奉命根據〈陶冶圖〉仔細描述瓷器製作過程，撰成《陶冶圖說》。唐英所編寫的 20 幅圖的標題如下：

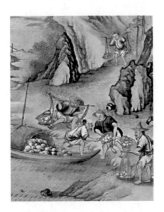

礦石裝船

採石製泥、淘練泥土、練灰配釉、製造匣鉢、圓器修模、圓器拉坏、琢器做環、採取青料、揀選青料、印坏乳料、圓器青花、製畫琢器、蘸釉吹釉、鏇坏挖足、成坏入窯、燒坏開窯、圓琢洋彩、明爐暗爐、束草裝桶、祀神酬願。

這套〈陶冶圖〉明顯比《天工開物》上的圖畫要精美細緻，在工序上更加完備複雜，繪畫與文字相結合為我們提供了完整的瓷器燒造過程。宮廷收藏的製瓷圖不止一套。這些作品收藏在內府，不易為世人所見。

1815 年刻印的蘭浦《景德鎮陶錄》上收錄

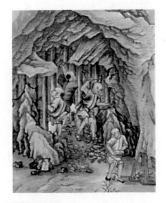

開挖瓷礦

有木刻畫插圖，這是鄭琇根據唐說的內容，以及繪製者親身觀察所繪的〈陶成圖〉，一共有14幅，描繪了瓷器燒造過程，包括：

取土、練泥、鍍匣、修模、洗料、做坯、印坯、鏇坯、畫坯、蕩釉、滿窯、開窯、彩器、燒爐。

這些圖與〈陶冶圖〉相比構圖要簡單，經常是一幅畫描繪兩個以上的製作工序，而且也沒有 20 幅之多。這些圖畫自然沒有宮廷繪畫的皇家氣息，展現的也不是歌舞昇平的盛世景象。不過由於宮廷繪畫不易為人所見，《景德鎮陶錄》中的文字和圖畫，對於我們了解瓷器燒造過程有著重要的參考價值，可以看成是18、19 世紀景德鎮瓷器燒造過程的實錄。

這些製瓷圖為廣州外銷畫畫家提供了摹本，他們在此基礎上進行適當刪減、補充和加工，不僅描繪了從挖土、製胎、上釉、燒製、運輸的過程，而且還補充了在廣州口岸與洋商洽談、定貨、出售到裝運出洋等情形，以迎合西方主顧的需求。

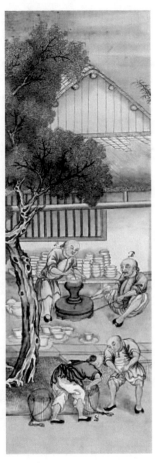

撥輪鏇削

二、隆德大學藏瓷器燒造圖賞析

外銷畫中的瓷器燒造圖冊分別藏於美國、英國、法國、瑞典、丹麥、荷蘭、德國等國家和香港地區的博物館，有一些屬私人收藏。

其中最值得一提的是由瑞典隆德大學圖書館收藏的一套 50 幅的瓷器燒造過程圖，這是目前所知數量最多的一套，被隆德大學圖書館奉為最重要的珍藏之一。這套繪畫是 1730 年代由瑞典東印度公司的科林‧坎貝爾（Colin Campbell）在廣州做生意時購買並帶回瑞典。科林‧坎貝爾 1686 年出生於蘇格蘭一個貴族家庭。他年輕時曾在英國東印度公司服務，期間到過印度，在印度聖喬治堡港腳船上當大班。後來坎貝爾加入了奧斯坦德公司（Ostend Company），擔任公司大班，數次到廣州，具有在廣州從事貿易的豐富經驗。1732 年，瑞典東印度公司成立後，選擇他擔任首航廣州的商船「弗雷德里刻國王號」的首席大班，負責貿易方面事宜。在順利完成第一次航行之後，坎貝爾又於 1735 至 1736 年、1737 至 1739 年，先後兩次率領船隻來華，這套畫冊應該是坎貝爾在這幾次航行中的某一次購買的。坎貝爾到廣州從事貿易活動的時候，廣州並不是中國沿

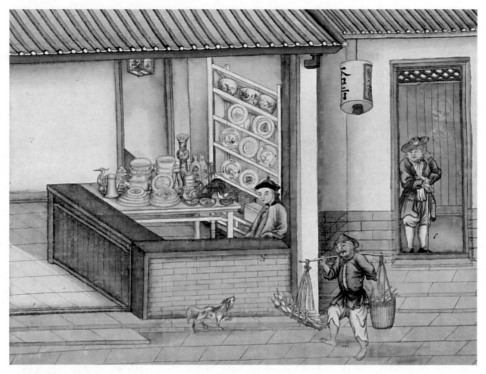

外銷瓷器

海唯一的通商口岸，但由於廣州有著深厚的貿
易傳統和優越的貿易條件，大多數西方船隻仍
會選擇這裡為最終貿易地。與此同時，廣州口
岸也開始了製作專門面對西方市場的有著西洋
色彩的外銷商品，外銷畫也悄然出現，成為西
方人樂意選購的商品。

　　坎貝爾購買的這套製瓷圖，作於18世紀
30年代，是外銷畫早期的作品，保存至今，彌
足珍貴。這一套畫冊繪製精美、品質上乘，圖
畫呈現的基本上是中國繪畫的傳統技法，洋畫

技法影響痕跡非常少，只是畫面一些地方明暗陰影的處理，透露出西洋繪畫技法的運用，這是有著中國繪畫功底的廣州外銷畫畫家剛剛學習使用西洋繪畫技法進行創作時的作品。

　　這個寶藏為人忽視達 200 年之後才重見天日。1963 年，隆德大學圖書館副館長弗爾克・達爾（Folke Dahl，1905—1970）先生發現了這一畫冊，當時它被歸類在「技術，瓷器」類，整齊地擺放在技術類的冊頁裡面。這套 50 幅水彩畫的畫冊，每幅圖畫尺寸均為 41 公分長、31 公分寬，這些畫連在一起差不多有 20 公尺長，描繪了從採集原材料到裝運出洋的整個製作過程。由於畫冊原來沒有序號，達爾先生在發現畫冊後根據《景德鎮陶錄》記錄的內容，在圖畫背面標上了相應的 50 個序號。畫冊前後裝幀有絲製的封面，水彩畫繪製在中國紙上面，再被貼到一層歐洲紙上。這層歐洲紙也許是畫冊被帶到瑞典之後，為了保護畫冊而貼上去的。畫冊被發現時，由於兩種紙張質地不同，長年累月黏在一起而起了褶皺。隨後這些畫被送到大英博物館東方文物部進行修復。工作人員在修復過程中發現了一個商標，上面用中文寫著「圖畫目錄」以及「劉天華」（音譯）的姓名。無法確定「劉天華」到底是畫家的名字，還是書寫圖畫目錄者的姓名。根據慣例推

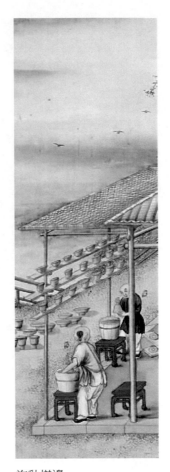

施釉描邊

測，應該是畫家姓名或者畫室「名號」。若情況屬實，18 世紀廣州外銷畫畫家名錄又多了一位畫家。

　　這 50 幅圖畫並沒有完全按照《陶冶圖說》和《景德鎮陶錄》的內容來進行繪製，省略了其中一些廣州外銷畫畫家不熟悉的內容，在某些細節上則繪製得更加豐富細緻，還添補繪製了與瓷器貿易和廣州口岸相關的情景。現根據達爾先生擬定的序號和圖畫的相關內容，對這 50 幅圖的大致內容進行說明。

　　前三幅圖描繪的是工人前往工作途中的情

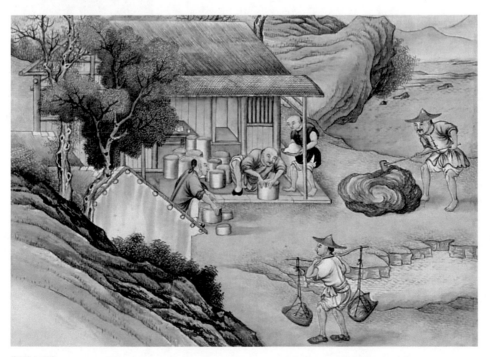

製作匣鉢

景，這些內容是廣州外銷畫畫家補充的，並沒有出現在中國傳統的製瓷圖中。

　　圖 4 到 11 細緻描繪了「取土」的過程，工人們肩挑陶土從山上到河邊，用小船把陶土送到工地。

　　圖 12 到 16 詳細描繪了「淘練泥土」的過程。

　　圖 17 到 21 描繪的是「鍍匣」的情形，工人們把陶土放進匣鉢送到廠房中。

　　圖 22 和 23 描繪了「洗料」的情景，圖 24 至 29 繪製的則是製瓷工藝中重要的「做坯」、「印坯」、「鏇坯」等過程，由於廣州外銷畫畫家對這些情形並不熟悉，這些重要工藝流程被簡單化了。至於「畫坯」、「蕩鈾」等場面圖冊中完全闕如，廣州外銷畫畫家也許根本不清楚瓷器製作還有這樣的工序。

窯口燒製

　　圖 30 和 31 描繪「滿窯」的情景，工人們把做好的瓷坯擺放到瓷窯裡進行燒製。圖 32 便是「開窯」了，畫面上工人們正挑著燒製好的白瓷離開瓷窯。

　　圖 33「彩器」，指的是在燒製好的白瓷上繪上色彩。

　　圖 34「燒爐」，即把繪製好的瓷器再次放進瓷窯裡燒製，使彩色固定在瓷器上。《景德鎮陶錄》最後一幅圖便是「燒爐」。

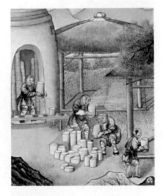

清點成器

圖 35 到 38 描繪的是工人們包裝燒造好的瓷器，應是《陶冶圖說》所稱的「束草裝桶」，畫家用了四幅圖來描繪在包裝過程中出現的不同人物和場景，包括辛苦勞作的工人和身著官服視察的官員，還有門前飄著黃旗的官衙。《陶冶圖說》記錄的最後程式「祀神酬願」沒有出現在這套圖冊中，取而代之的是瓷器的運輸和銷售過程。在接下來的十二幅圖，即圖 39 到 50 中，畫家用最大的篇幅添畫上了從瓷器生產地到瓷器外銷口岸的整個運輸貿易過程。由於外銷瓷主要來自景德鎮，可以說這些圖畫描繪了從景德鎮到廣州的國內運輸和國際貿易過程，為我們提供了口岸城市與國內外市場聯繫的生動畫面。

　　圖 39 描繪的是景德鎮瓷器行的情景，瓷器商人在櫃檯後面仔細地盤算著。圖 40 描繪的則是交易完成後，工人們從瓷器行把瓷器搬運出來的情景。

　　接下來，圖 41、42、43 描繪了瓷器從景德鎮透過水陸聯運抵達佛山瓷器行的過程。

　　圖 44、45、46 描繪的是瓷器從佛山經北江水陸運抵廣州口岸。以廣州口岸為目的地的景德鎮瓷器，利用贛江和北江水路進行運輸，先從景德鎮運到南昌，自南昌經由贛江水面，經過樟樹、吉安、贛州等地，到達南

安（大庾）。在南安，瓷器必須改由陸運，越過梅嶺，以到達廣東北部的南雄，在南雄再度上船，經由北江運到佛山、廣州。整個運輸過程要經過幾個關口，清政府在這些地方設關收稅，包括設在贛縣的贛關，以及廣東省韶州裡設立的韶關，即太平關等，再經由英德縣、西江驛，到達南海縣佛山鎮，進入廣州的西關地區。因此畫面上除了衣衫襤褸的運輸工人在辛勤勞作外，還有一些衣著光鮮、悠閒自在的人，他們應該就是守關收稅的官員。

圖 47、48 則描繪了西洋商人到瓷器鋪選購瓷器的情景。

圖 49、50 描繪了西洋商人選購好的瓷器被裝上舢板船，從十三行區運到黃埔港，在這裡裝上準備啟程返航的懸掛荷蘭國旗的西洋船隻，完成瓷器貿易。在廣州口岸，瓷器買賣不由行商壟斷，廣州的鋪商也承擔了相當多的瓷器貿易，在廣州十三行商館區附近的大量中國店鋪中，最引人注目的就是擺放得琳瑯滿目的瓷器店。這套外銷畫作品完整再現了從景德鎮瓷器工廠——瓷器商人——廣州鋪商——西洋商人的瓷器買賣全過程，其間可以看到工人們辛勤的勞作、瓷器商人的精打細算，以及西洋商人的貿易活動，也可以看到清政府從產地到出口地對瓷器貿易的控制和管理。

瓷街洋人

從整套畫冊可以看出，廣州外銷畫畫家在繪製時有摹本可參考，但他們的創作相對來說比較自由，對一些他們不熟悉的場面進行了加工處理。為了適應西洋客戶的要求，他們詳細添畫上了瓷器運輸和廣州貿易的情景，使作品成為西方社會了解中國瓷器生產貿易過程的極佳圖像資料。儘管這一套畫冊繪製於 18 世紀上半葉，是帶有濃厚中國畫面貌的早期外銷畫，但已經具備了面對海外市場外銷畫的特點，在創作形式和題材上也顯示出了洋化的面貌。

三、瓷器燒造圖與瑞典科學家的「中國情結」

1731 年瑞典東印度公司建立後，瑞典人不再單純依靠歐洲其他國家商人和傳教士為仲介獲得中國的訊息和商品，開始直接與中國社會接觸交流。18 世紀中葉隆德大學收購和收藏這套廣州外銷畫的製瓷圖，是當時瑞典對中國認知的表現，也是瑞典早期在遠東和中國科學考察和科學研究的極佳展現。

瑞典地處北歐斯堪的納維亞半島，非常擅長吸收外來文化，對外部世界的研究歷來孜孜以求，瑞典文化因而呈現出很大的創新性。張靜河在《瑞典漢學史》引言中這樣寫道：

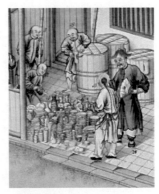

外銷青花

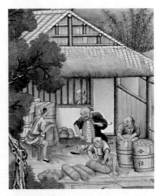

加藤裝箱

從中世紀開始，法國文化開始浸潤瑞典人的社會生活，最早的留學生大都聚集巴黎，甚至王子們也都在法蘭西接受正規的大學教育。此後，東方文明逐漸滲入這塊土地。本世紀以來，對外來文化的吸收，呈現出多元化、多層次的狀態。瑞典文化蘊含了遠東、非洲和北美各國的文化素養，這種現象，表現了瑞典人對整個人類文明的熱愛。特別是悠遠的、具有神祕色彩的遠東古文明深深地吸引了瑞典人。從那些優美精緻的美術工藝品，如絲綢刺繡、陶器、瓷器到美味可口的中國食品，從樸素清新、琅琅上口的唐宋詩詞到精深奧博的東方哲學，都使瑞典人產生濃厚的興趣。

瑞典東印度公司建立後，在從事貿易活動之外，公司商船時常攜帶瑞典科學家到中國考察。隨船前往遠東考察的人大多是瑞典科學家、博物學家、世界著名植物分類學家林奈（Carl Von Linné, 1707—1778）的學生。在瑞典東印度公司的幫助下，林奈的學生們為瑞典烏普薩拉大學自然史學系收集了大量遠東和世界各地的動植物標本和圖畫資料，極大地促進了瑞典科學的進步。

林奈是一位非常優秀的科學家，更是一位偉大的老師，他風趣幽默，平易近人，有著獨

到的教學方法。林奈的研究和科學精神吸引了來自歐洲各地的學生，他們紛紛來到烏普薩拉大學，投到林奈門下，被稱為「林奈的信徒」。

中國對於 18 世紀的瑞典來講意味著神祕與新奇，人們透過中國的絲綢、瓷器、茶葉等商品直接感知中國文化。18 世紀茶葉行銷整個歐洲，使茶成為時尚的飲料。前往中國路途遙遠而漫長，歐洲人曾經打算將茶樹移植到歐洲，林奈就曾經試圖栽培茶樹。最開始，一艘瑞典東印度公司商船攜帶一棵茶樹回國，但這艘船在好望角遇上風暴，茶樹標本就此丟失。林奈並沒有放棄，後來他在烏普薩拉的植物園

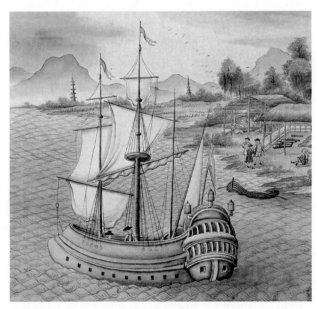

洋人商船

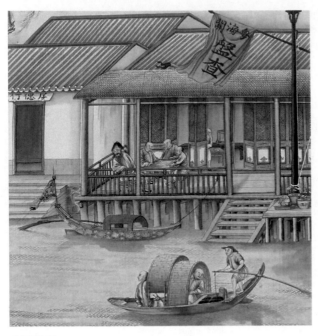

守關收稅

裡種植了一棵茶樹，這是艾柯伯格（C‧G‧
Ekeberg）船長給他帶來的，1765 年還成功
地開花了，不過沒想到這是一棵茶花樹。1763
年，一棵真正的茶樹被運到哥德堡，但卻被老
鼠咬壞了。後來，林奈得到了一些茶樹種子，
並成功使之發芽、成長。瑞典的天氣並不適合
茶葉生長，但林奈的努力卻為茶的種植史留下
了一段佳話。

　　在林奈的影響下，18 世紀瑞典其他大學
的科學家對中國的關注也逐漸興起，位於瑞典
南部的隆德大學自然也不例外。突出的人物便

是隆德大學自然史和經濟學教授，也是隆德大學植物園的園長恩里克·古斯塔夫·林德貝克（Eric Gustaf Lidbeck）先生。

　　恩里克·古斯塔夫·林德貝克早年在烏普薩拉跟隨林奈學習植物學和博物學，是「林奈的信徒」之一，頗受林奈喜愛和賞識。林德貝克在隆德大學對中國事物有著濃厚興趣，他曾經試圖在隆德製造絲綢；18世紀中期，他嘗試著在隆德種植桑樹，並培育蠶蟲，但北歐寒冷的冬季使得桑樹因霜凍而枯萎。與林奈的茶樹栽培一樣，林德貝克種植桑樹一事，也成為18世紀瑞典科學家力圖研究中國物種的一段佳話。

　　正是出於同樣的科學興趣和中國情結，林德貝克先生建議隆德大學向瑞典東印度公司的董事們提議，以隆德大學的名義從中國帶回來一些「自然史的標本和大眾感興趣的新奇之物」。林德貝克最先提出要購買一套中國瓷器製作過程圖，1759年10月隆德大學理事會的會議記錄上記載了決定去購買「一本包含美麗的中國繪畫的冊頁，這些繪畫展示了瓷器製作的完整過程，在哥德堡的一個拍賣會上購得」。10月20日由當時瑞典東印度公司的董事烏特佛（Jacob von Utfall）先生購買了拍賣會上的坎貝爾畫冊，並轉賣給了隆德大學，這套50幅的瓷器製作過程圖冊才成為隆德大學的珍藏。

東印度公司商人

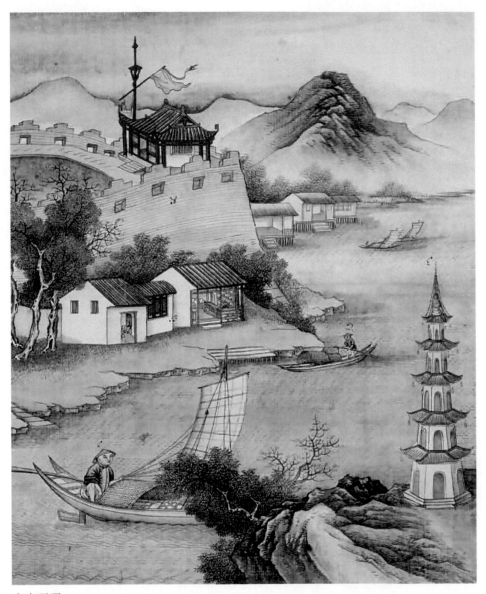

南水碼頭

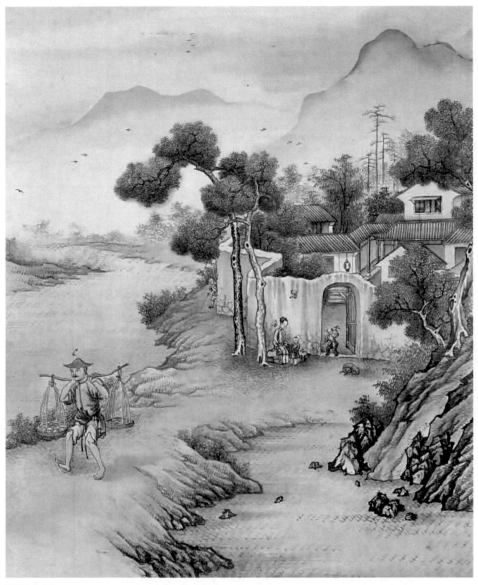

陶瓷之鄉

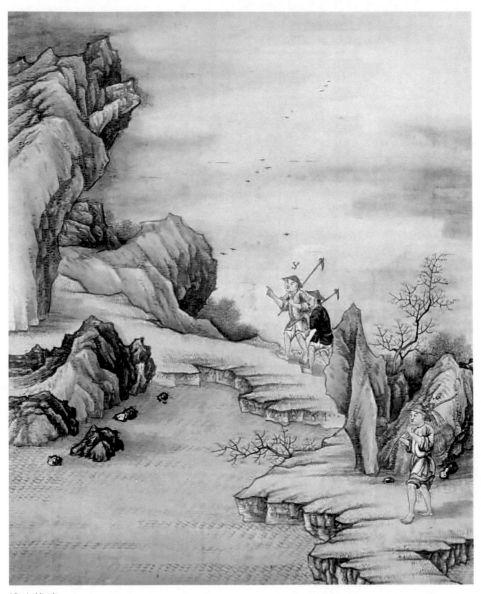

進山找礦

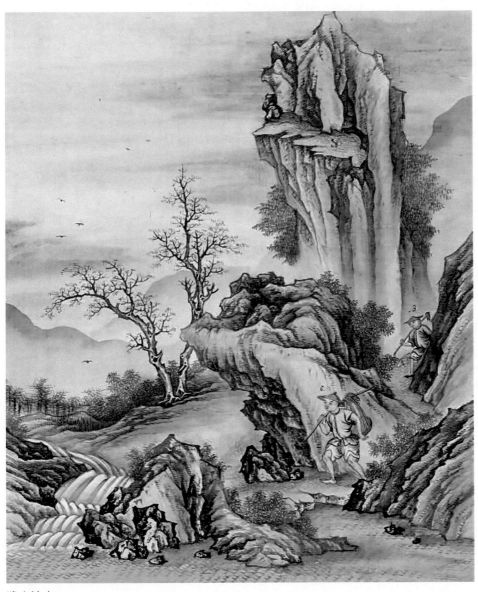

跋山涉水

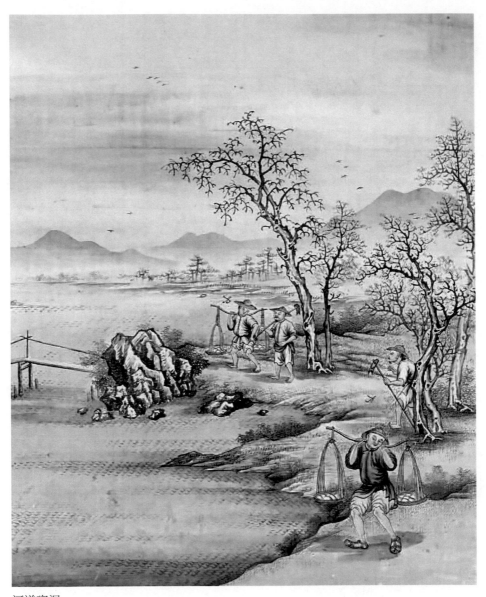

河道瓷泥

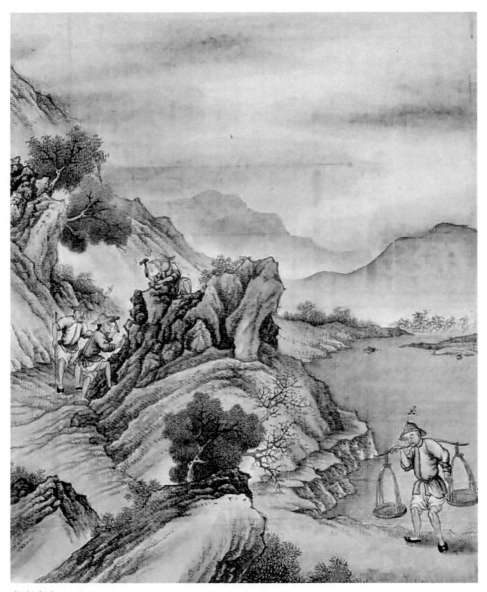

高嶺瓷土

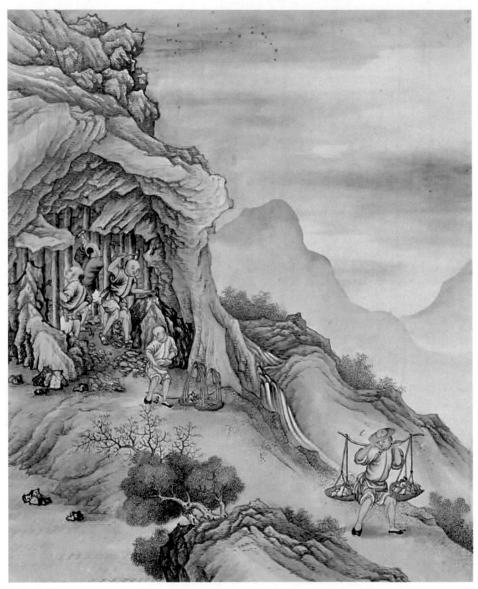

開挖瓷礦

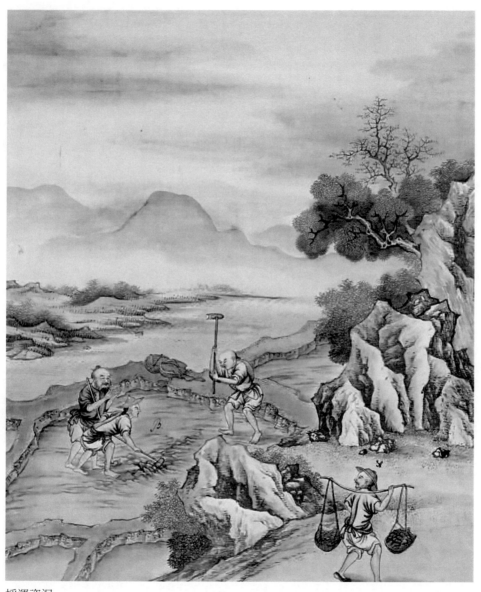

採運瓷泥

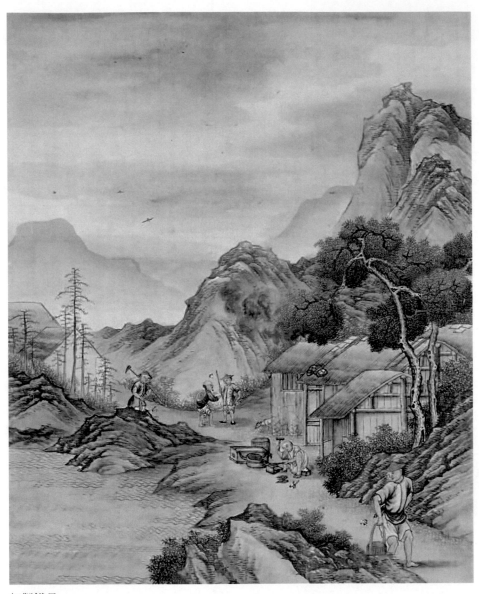

打製鐵具

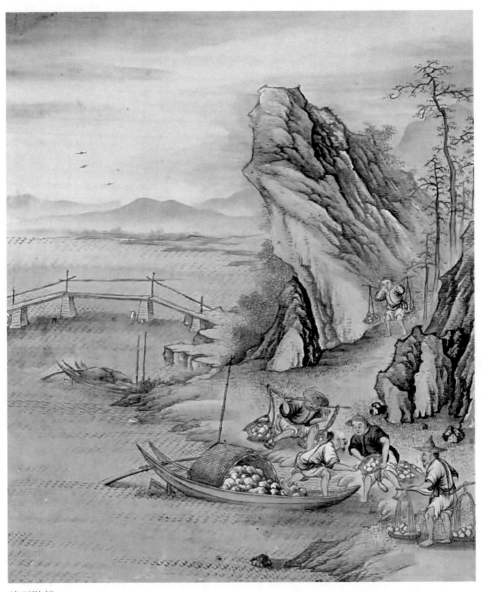

礦石裝船

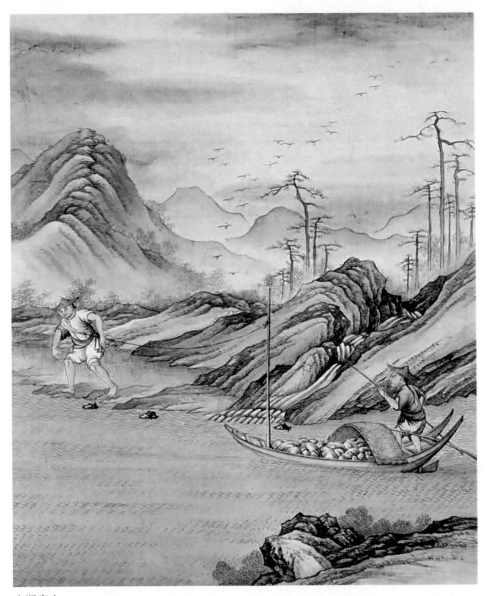

水運瓷土

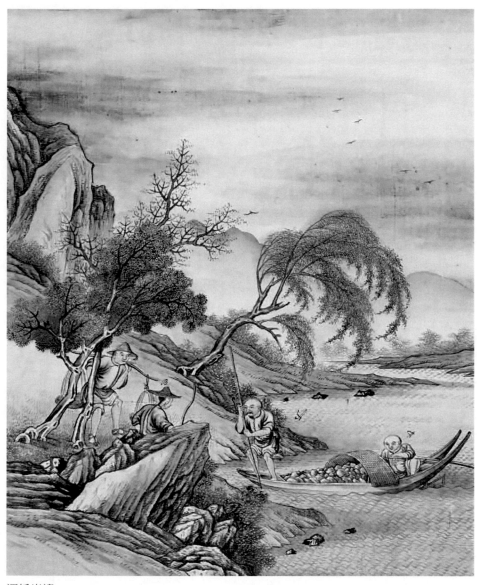

運抵岸邊

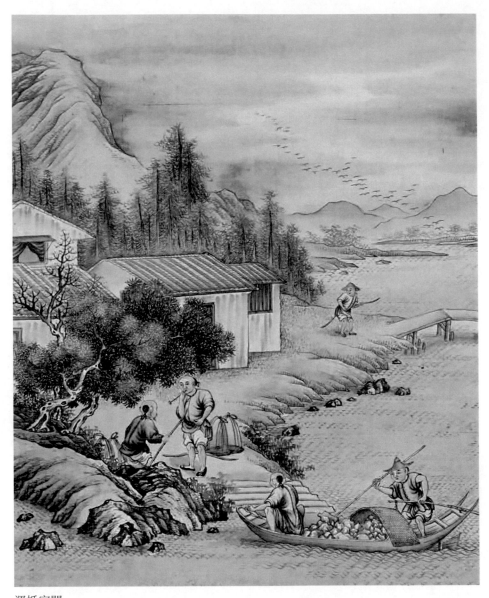

運抵家門

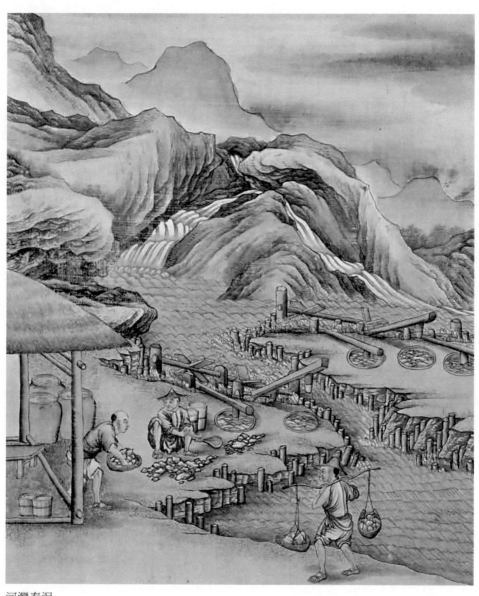

河灣春泥

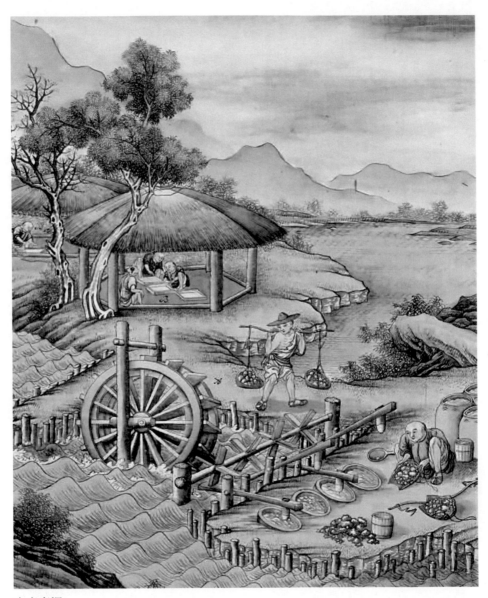

水車舂泥

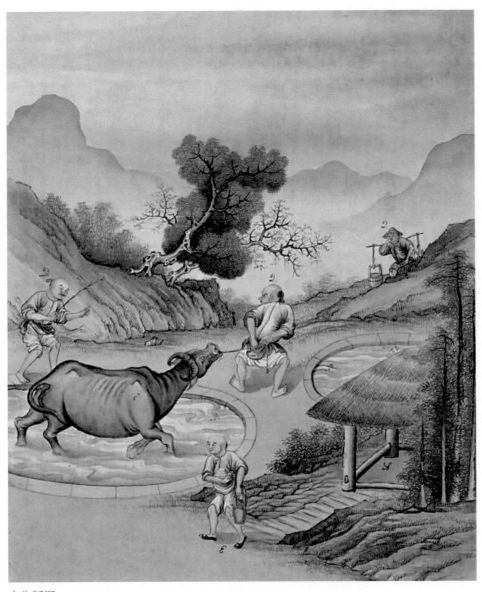

水牛踩泥

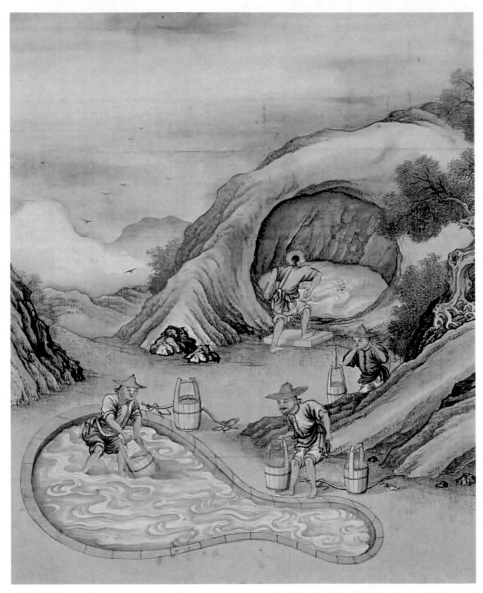

山下存泥

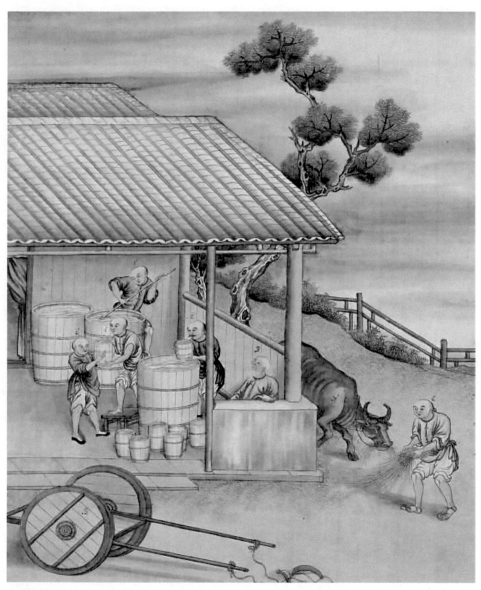

木桶舀泥

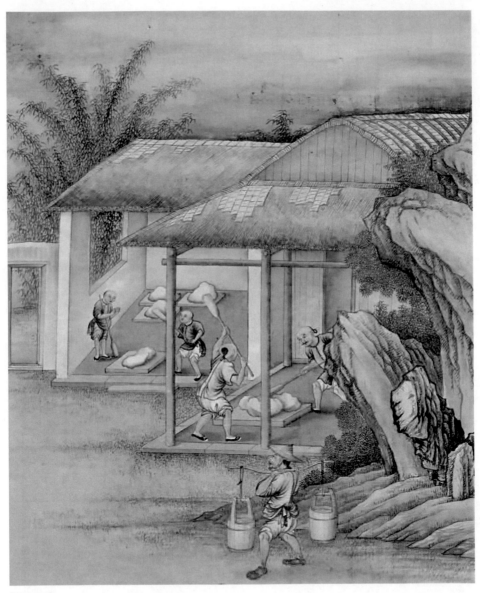

製作坯料

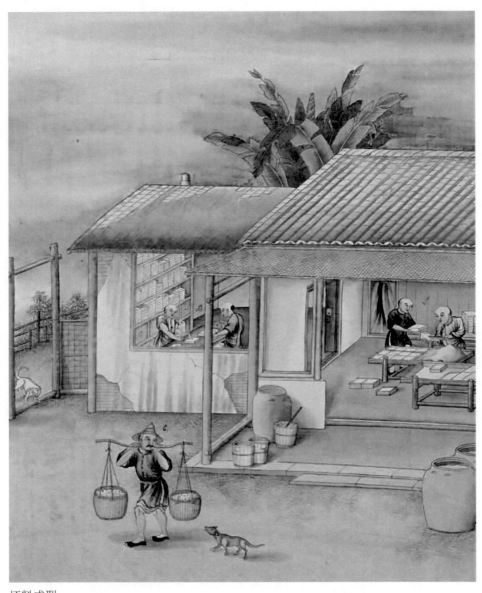

坯料成型

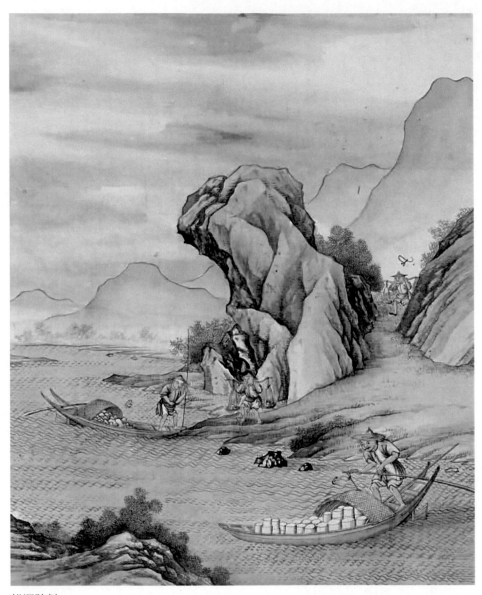

船運胎料

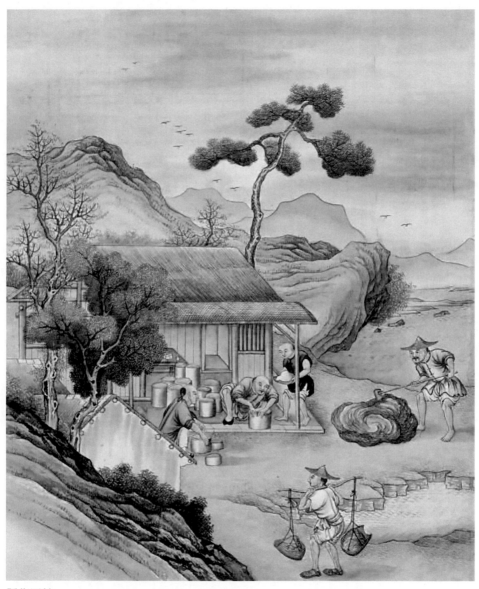

製作匣鉢

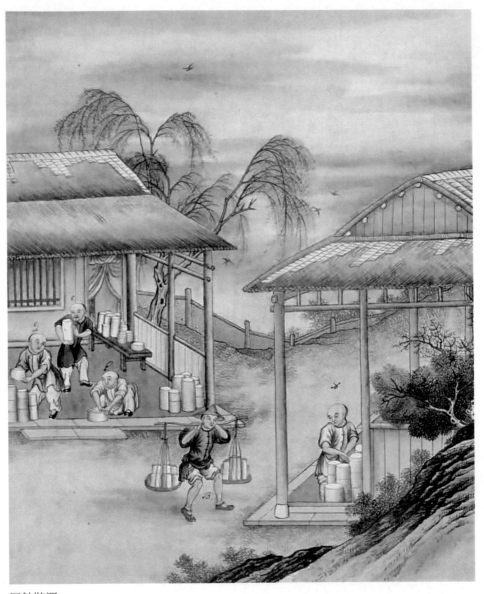

匣鉢裝運

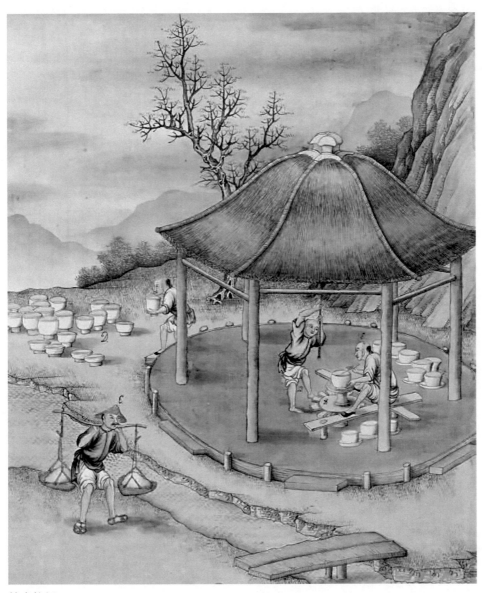

輪車拉坯

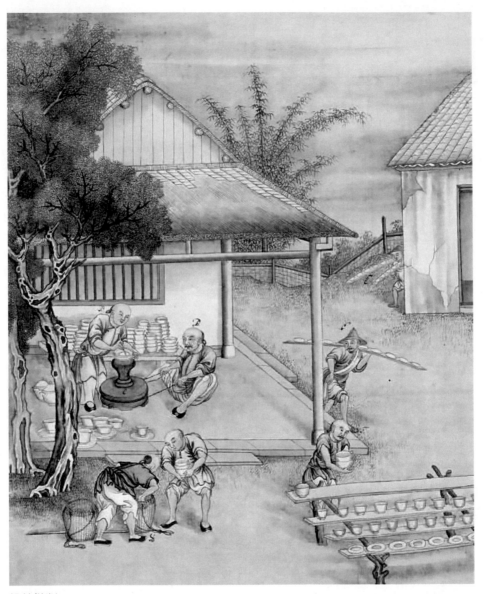

撥輪鏇削

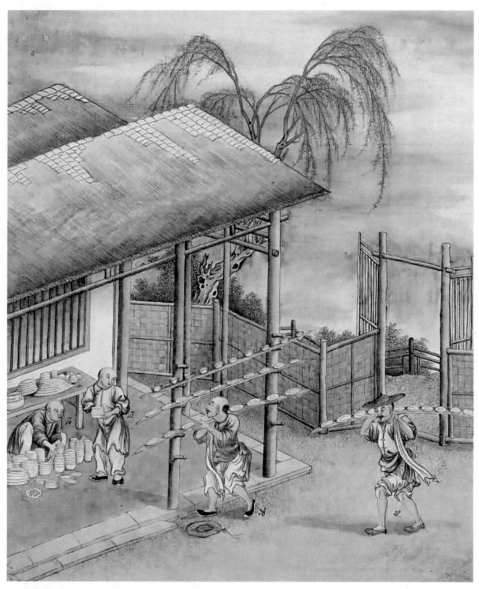

晾製瓷胎

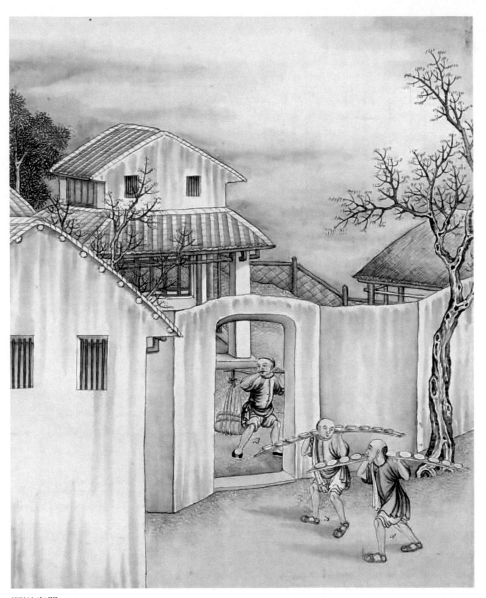

運送瓷器

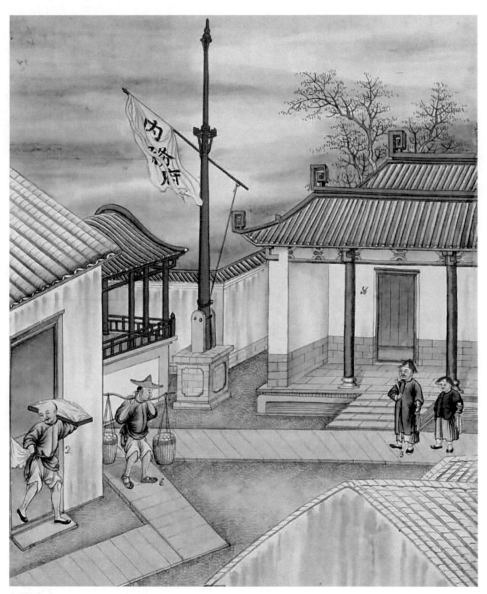

督陶官府

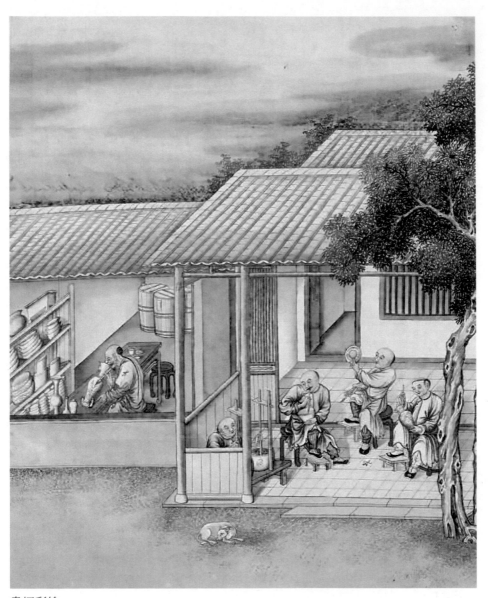

畫坯彩繪

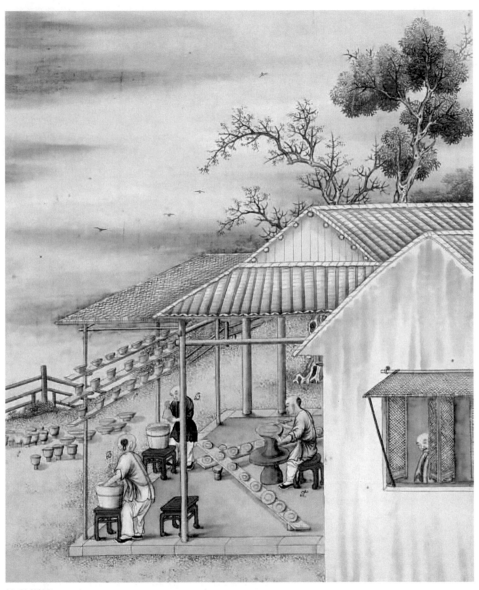

施釉描邊

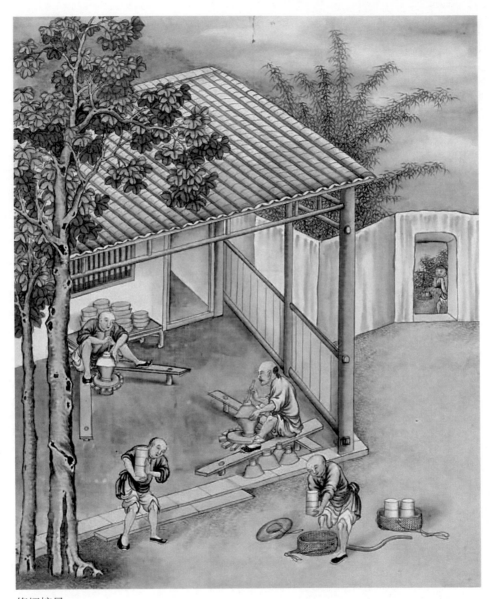

修坯挖足

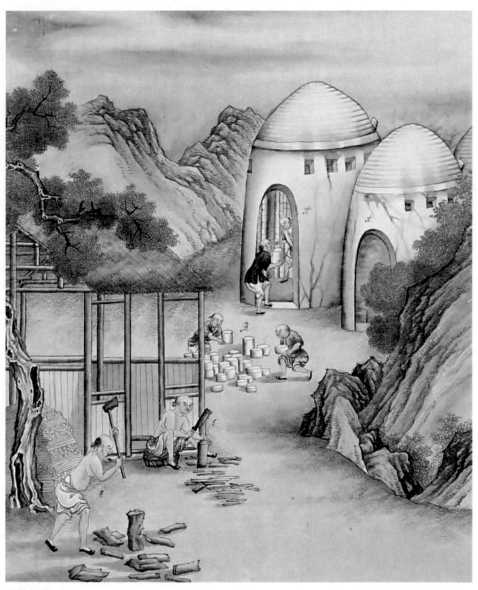

匣鉢入窯

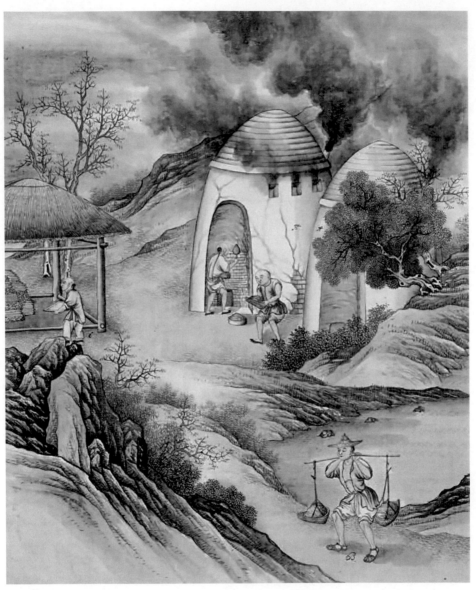

窯口燒製

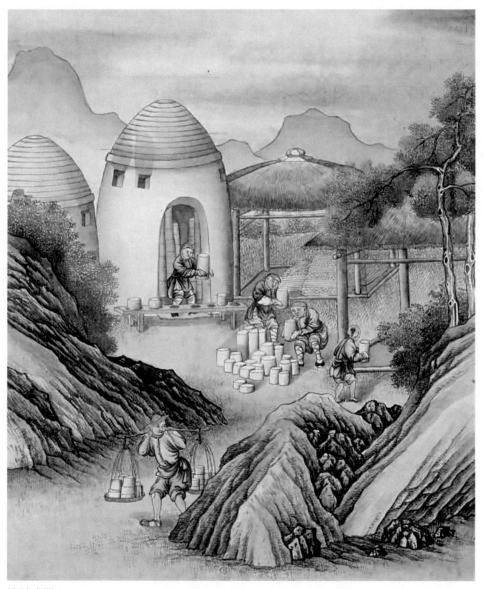

清點成器

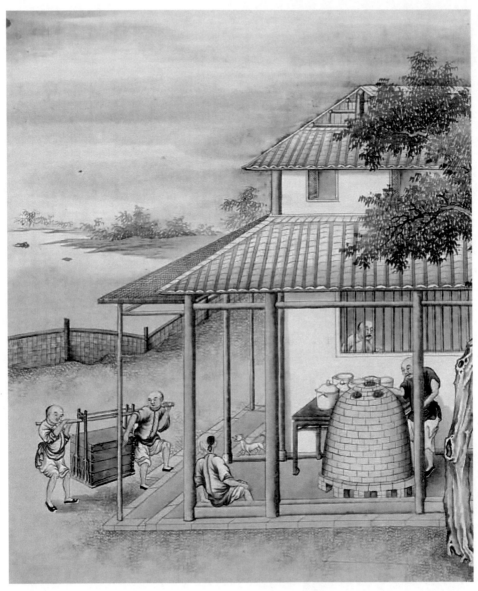

風眼小窯

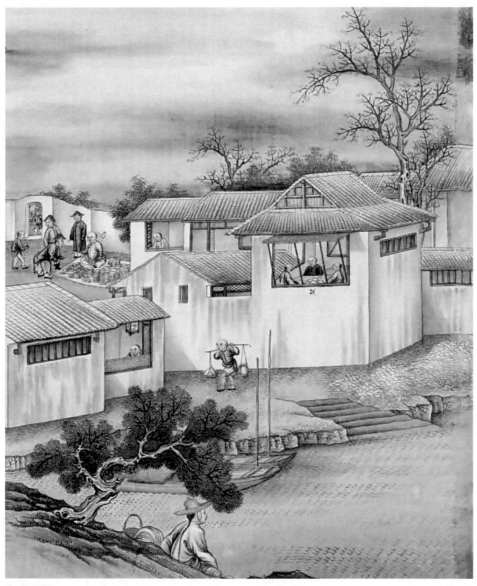

陶官尋訪

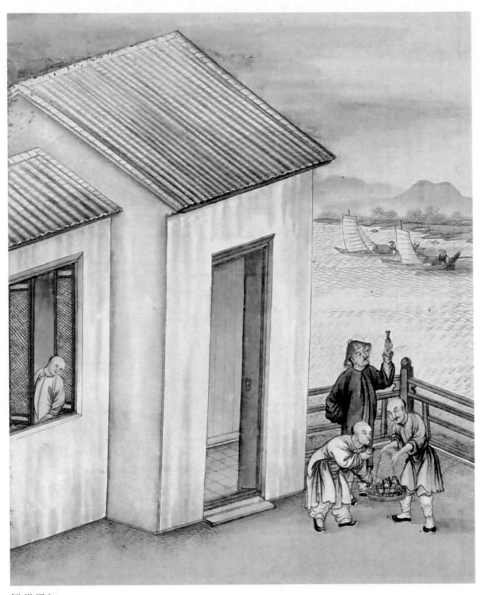

鑑賞霽紅

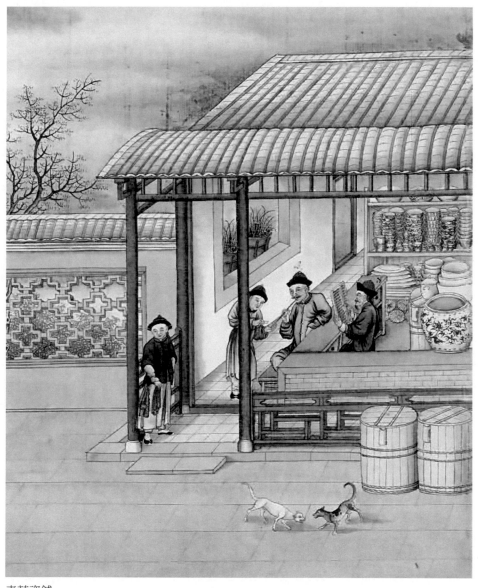

青花瓷鋪

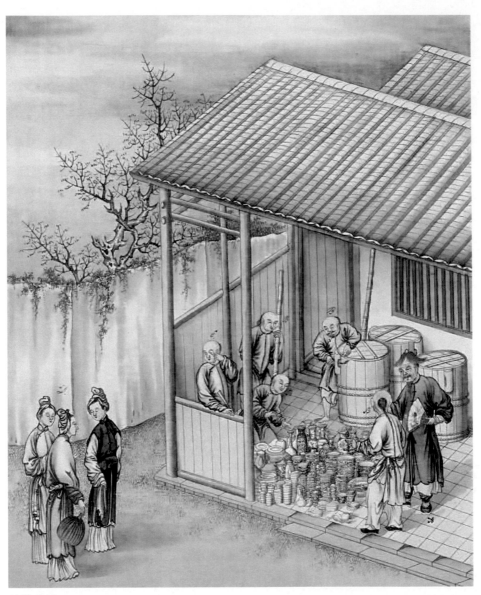

外銷青花

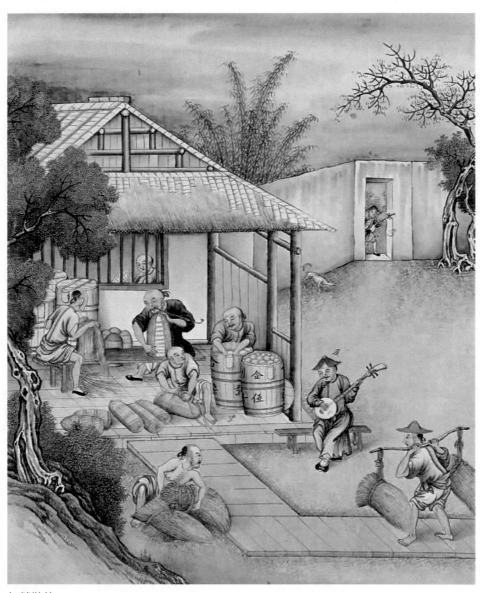

加藤裝箱

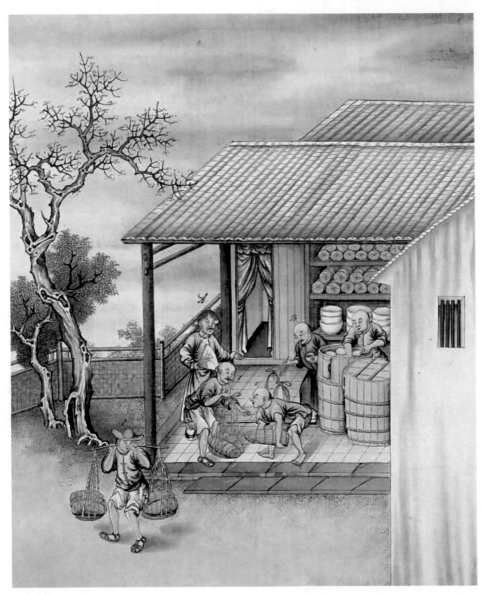

計數裝箱

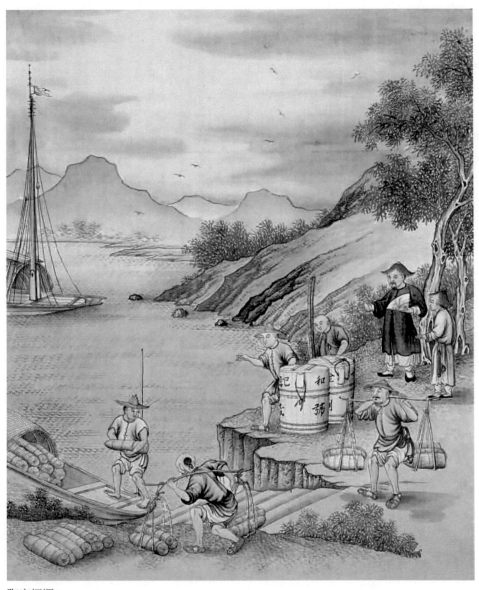

陶官押運

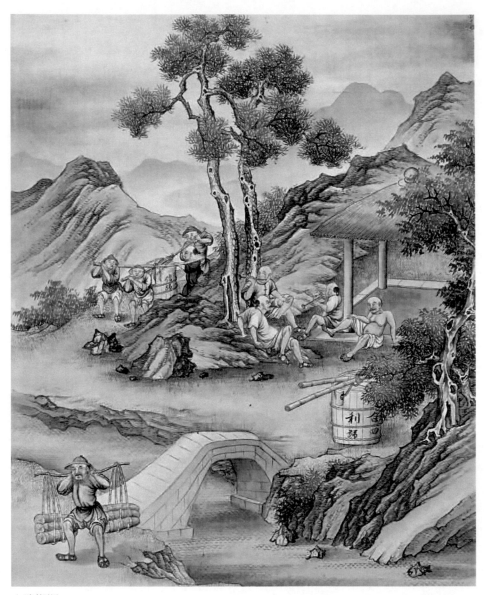

山路搬運

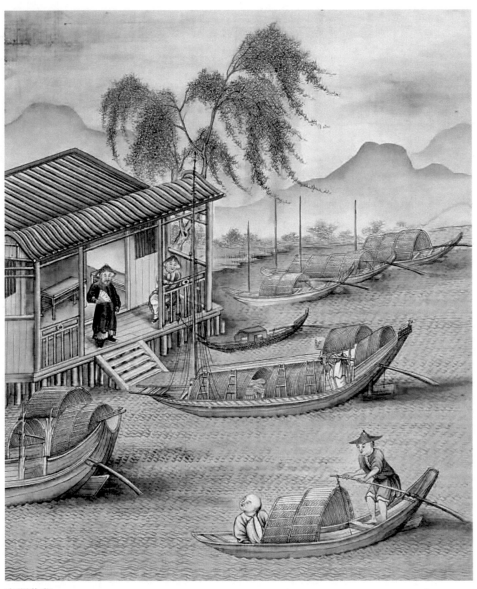

守關收稅

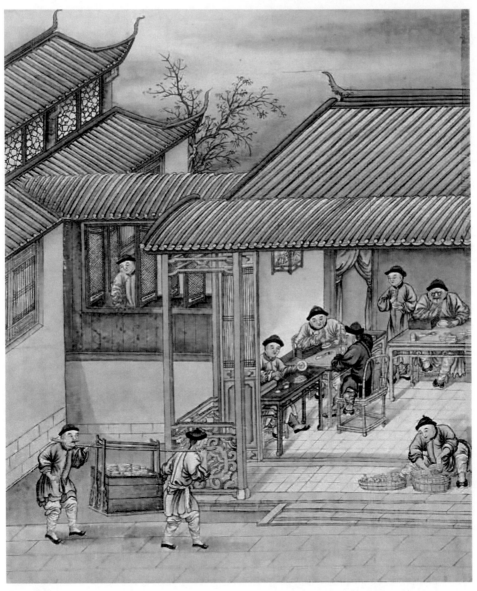

畫坯識銘

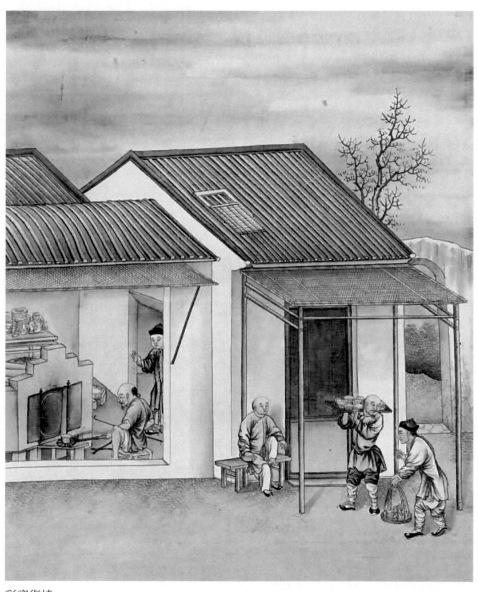

彩瓷復燒

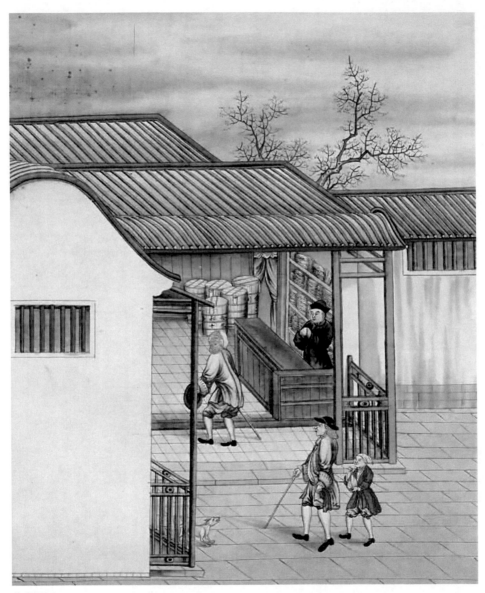

瓷街洋人

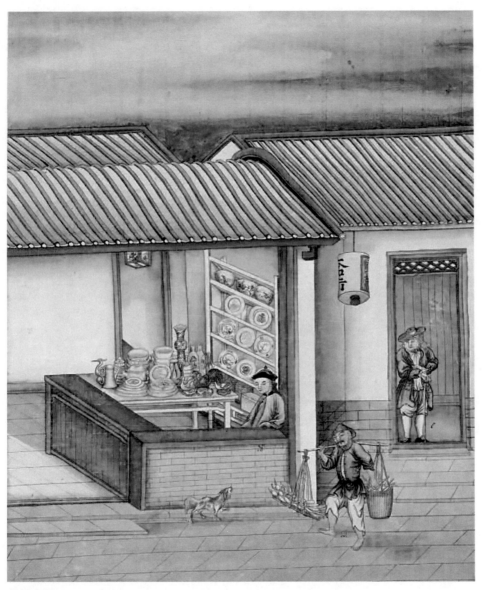

外銷瓷器

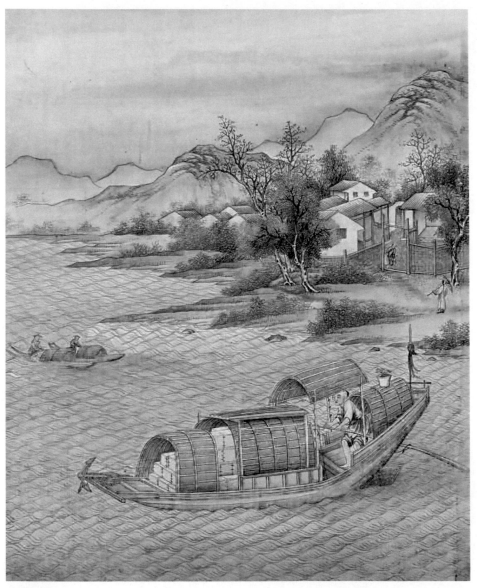

裝箱送貨

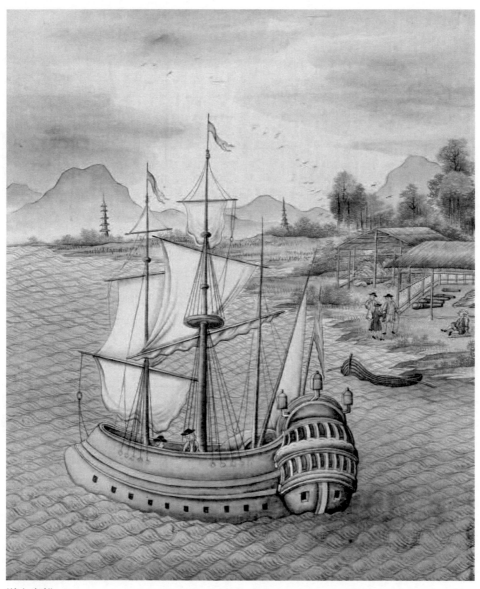

洋人商船

製茶圖
法國國家圖書館藏

中國古代的製茶工藝

宋兆麟（中國國家博物館研究員）

　　中國是茶的起源地，又是最早飲茶的國家。從漢代起茶葉已經是重要商品，並且有了茶具和泡茶的技藝。唐代茶葉種植已經納稅，飲茶之風更盛。陸羽編著了第一部茶書《茶經》，後來人們奉陸羽為茶聖、茶葉祖師爺。從此茶葉遠銷國外，茶成為世界三大飲料之一。說到製茶，直到漢末三國時期，人們還只是把茶葉採回晒乾，用時以沸水泡開喝其羹。

　　東晉時開始製茶餅，通常把採回的茶葉搗碎，拌以米羹，做成餅狀。唐代製茶有較大改進，當時很講究茶樹要老，生長在亂石中最

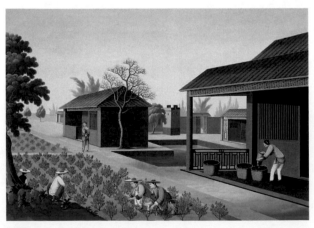

採茶

好,而且茶葉種植重視朝陽。當時要求在春天採茶,以早晨為宜。加工時,必先蒸後碎,製成團茶,然後晒乾。蒸時必壓黃,即擠去水分,去掉苦澀味。到了宋代茶葉加工技術更加考究,從《北苑別錄》上看宋代對茶葉加工有七個工序。

採茶 採茶多在春季太陽未出來時趁有露水時採摘,一般採三輪。但採時宜用指不用指甲,否則會損傷茶葉,影響滋味。

揀茶 採集的茶葉必分類,宋代茶分六類,分別進行蒸製和加工,從而製作不同的茶葉。

蒸茶 採下的茶葉再三洗淨,然後入甑。火候要適宜,過高則黃而味淡,不足,則苦澀。

榨茶 蒸過的茶葉,依然用水洗,令其冷,然後分別入大榨、小榨,前者去水分,後者出其膏。

研茶 該道工序是把茶葉放在陶盆內,用木杵研製並加一定水分,但對水源極為講究。

造茶 研過的茶還要揉製,並放在模具裡,製成各種形狀,在茶餅上還有一定的裝飾。

過黃 過黃就是烘乾,這是最後一道工序。

以上是宋代北苑貢茶的製法,其他地方製茶,又有自己的特點。

在清末廣州流行的外銷畫中,有幾套〈製

揀茶

茶圖〉，描述了從種茶到出售茶葉的全過程。其主要內容如下：

鋤地　實為翻地，背景是山間平地，有一農舍，院子裡有三人在地裡用鋤頭翻地，為種茶做準備。茶樹不便移植，否則多死。所以必下種種茶樹。每坑下數粒種子，三年後才能採茶。

播種　在農舍鄉間小道兩側的平地上，挖好許多田地，如水田一樣，有的挑肥，有的撒肥，有的播種。

施肥　在村外田裡，長出不少小茶樹苗。農夫在運肥、施肥。

採茶　茶樹長到一人多高，清明前後即可採茶。傳說「大紅袍」長在岩壁上，高不可攀，武夷山的山民們就訓練猴子登高採茶。

揀茶　將採下來的茶葉攤開進行擇選，把茶梗檢出來。

晒茶　在茶作坊院內，把茶放在竹盤裡進行日晒，又稱晒青，葉軟就翻一次。晒茶後將茶移入密室，令其發酵，進而炒焙。這是製紅茶的特點，綠茶則不炒。

炒茶　在作坊內有四個連灶，每個茶工守一口鍋，另有兩人送茶，兩人揀茶。

揉茶和篩茶　將炒過的茶揉碎，並經過多次篩選。

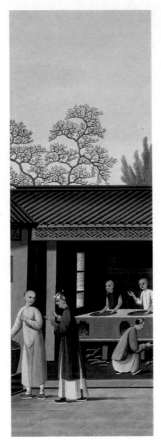

炒茶

裝桶　製好的茶葉皆裝入竹編的高筒竹簍內。從官吏的服裝看，應該是清代官吏。

水路運輸　茶葉裝好運到廣州碼頭，再利用竹筏運到市場。

行商　圖中人很多，主要由許多工人將茶葉裝在木箱內，另有洋人和本地商人在進行交涉，說明上述茶葉是供出口用的。

茶葉本來起源於中國，飲茶是中國人的飲食特點之一。從 17 世紀開始，茶葉傳入歐洲，同時有咖啡、可可也傳入歐洲，引起了飲料革命。上述「行商」圖就是向歐洲運茶的生動寫照。當時茶葉透過兩條通道運往歐洲，一條是陸路，一條是水路，廣州正是水運的起點。

因此製茶也成為西方人關注的東方文化，西洋人不僅從中國購茶，還探究茶葉的生產工藝，這正是〈製茶圖〉產生的背景。

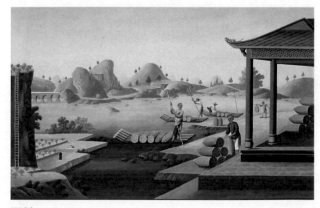

運茶

奇山異水

山地伐樹

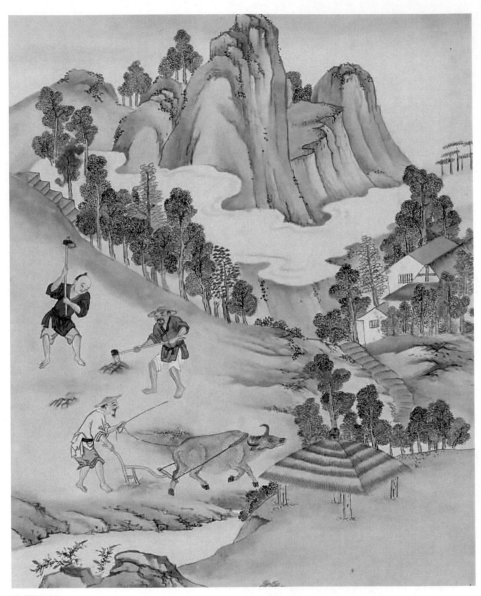

牛耕開荒

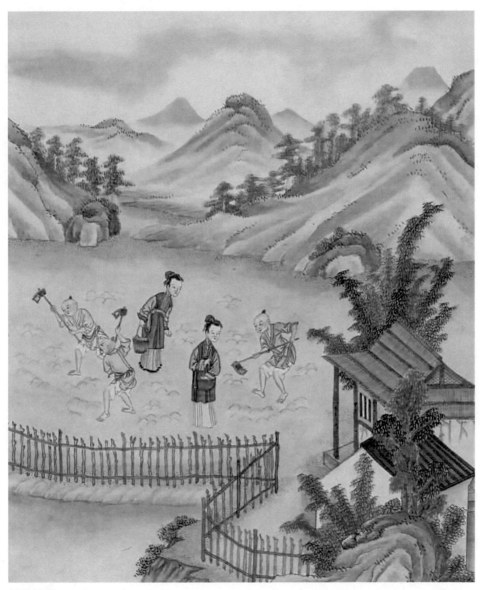

鋤地播種

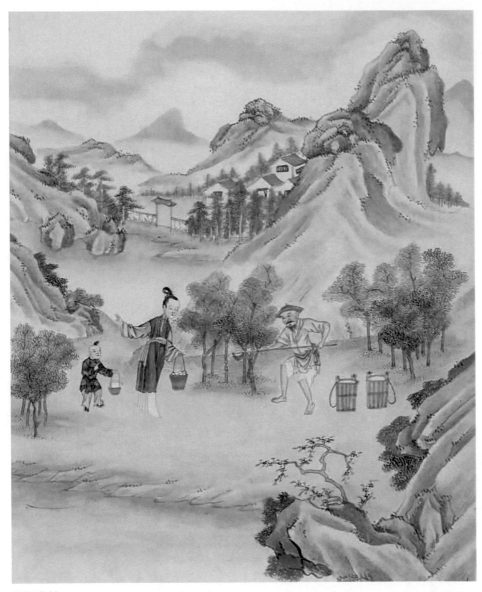

施肥育茶

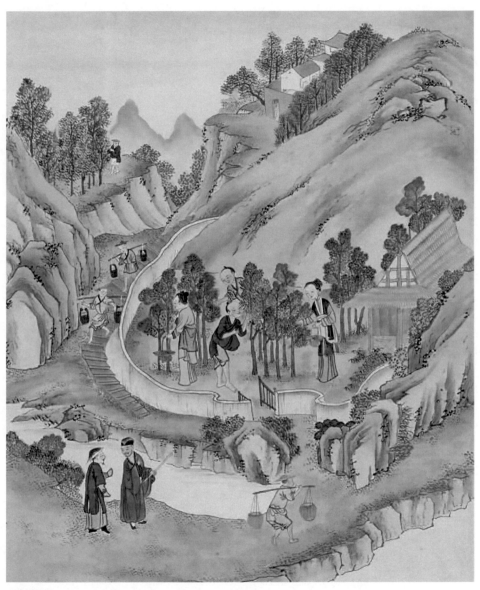

明前採茶

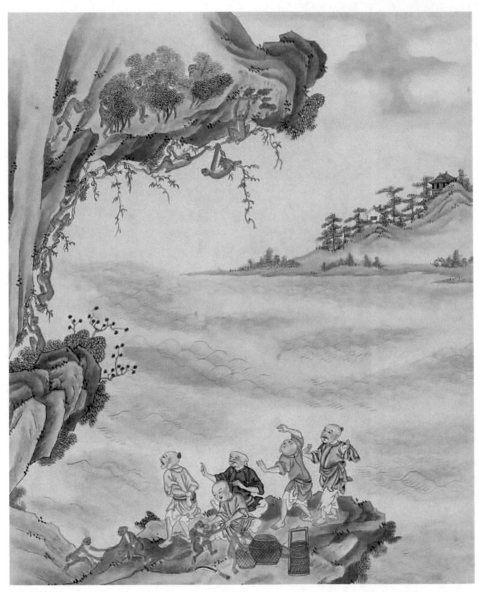

猴子採茶

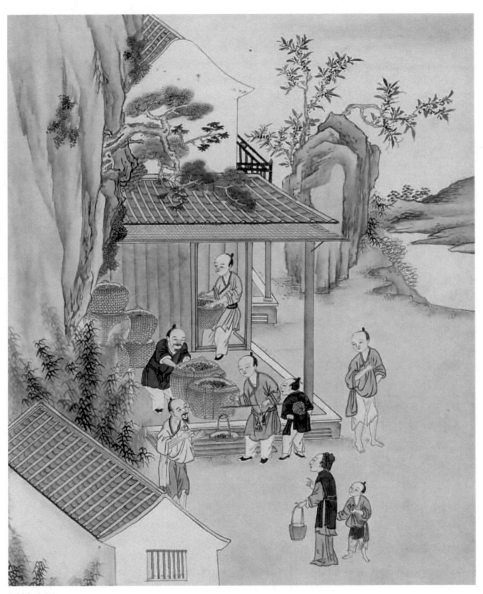

採茶分類

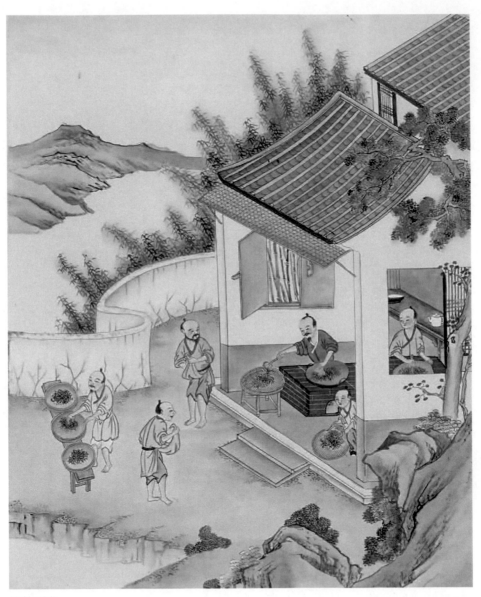

竹盤晒青

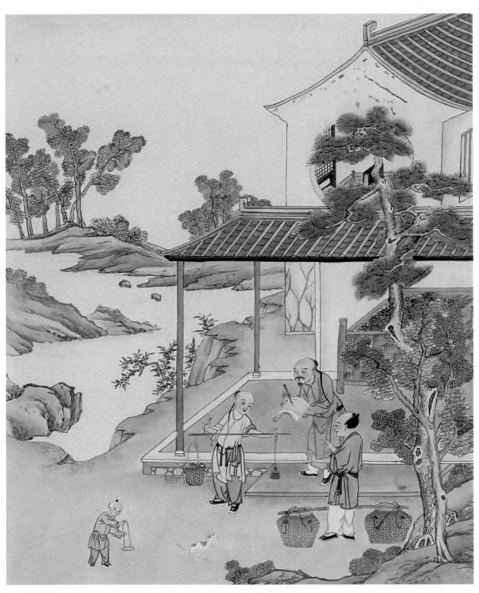

收購春茶

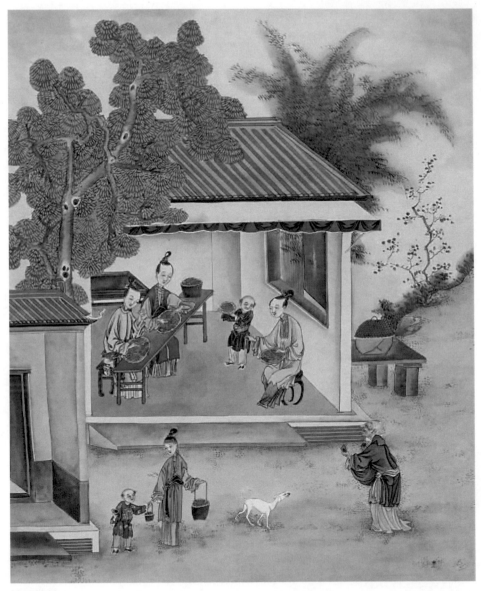

婦孺揀茶

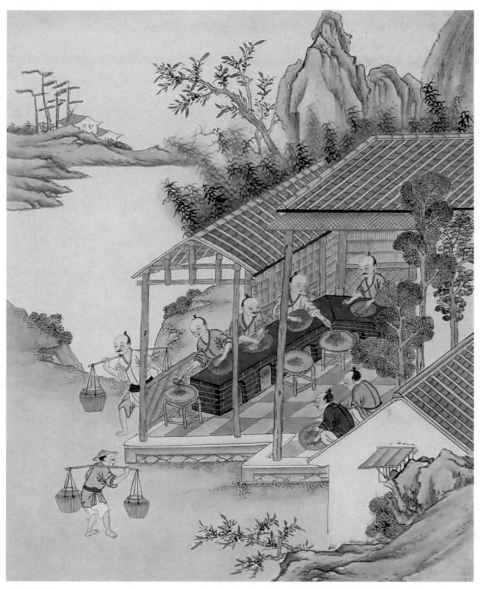

作坊炒茶

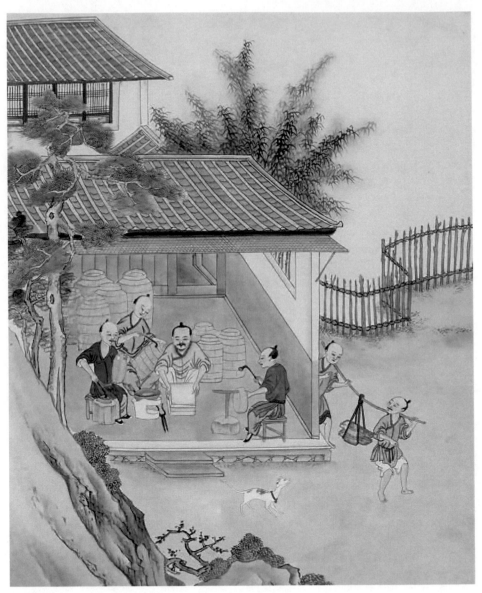

製作鐵箱

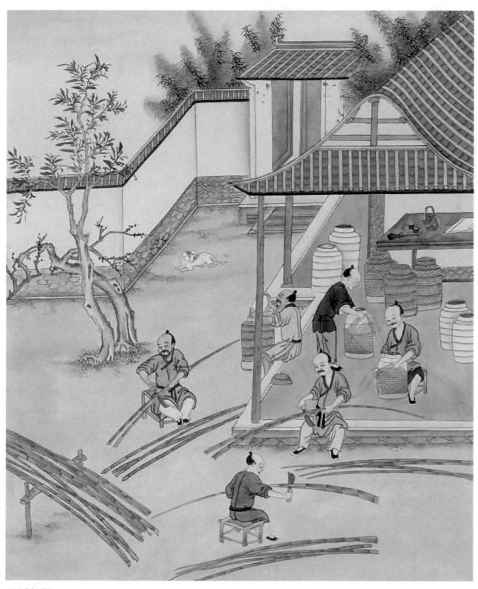

竹編包裝

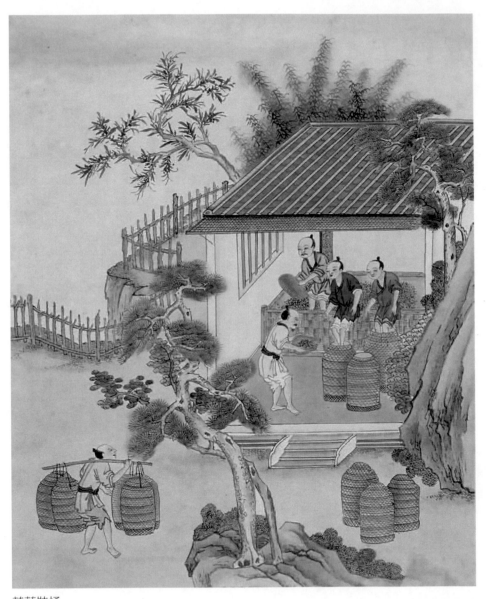

茶葉裝桶

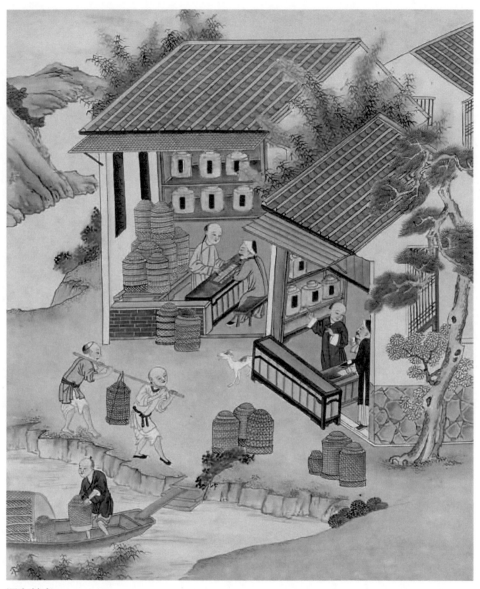

運交茶商

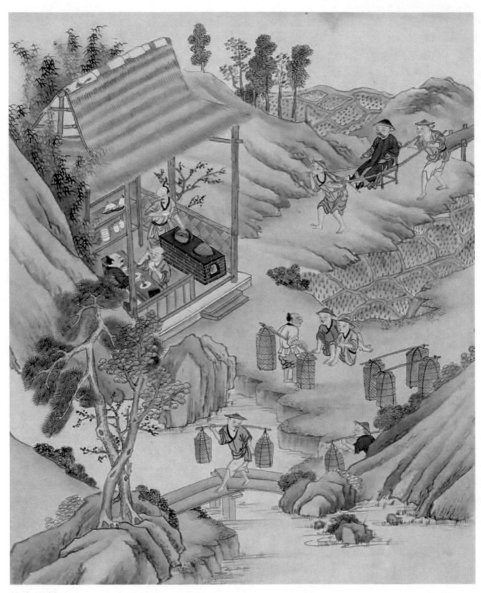

挑夫送茶

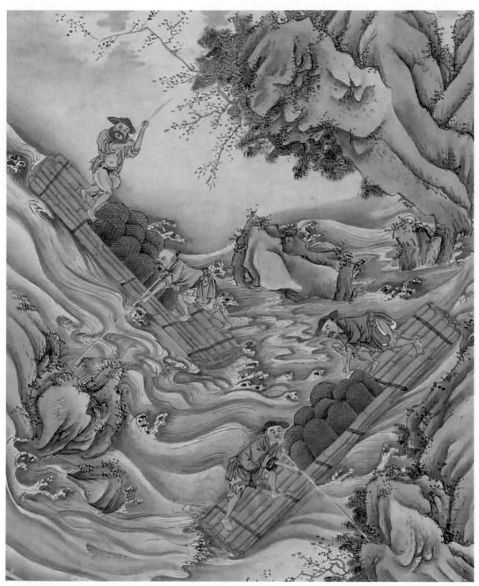

竹筏水運

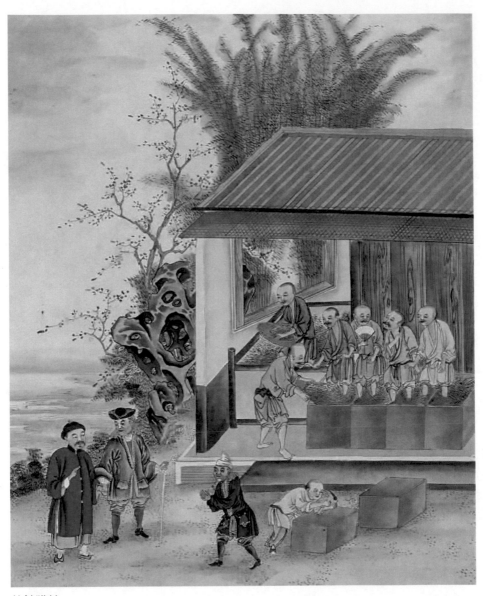

外銷購茶

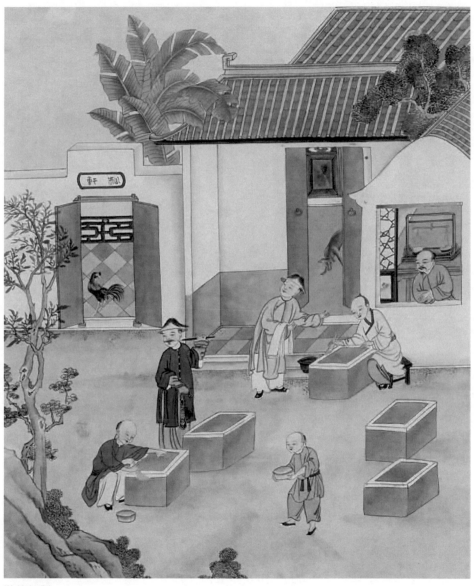

裝箱訂製

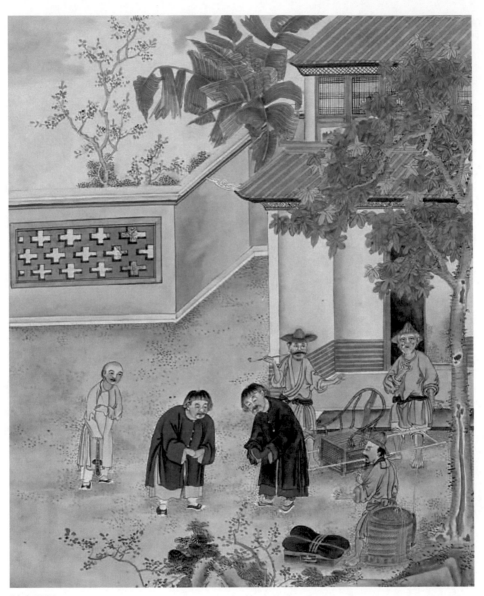

茶官尋訪

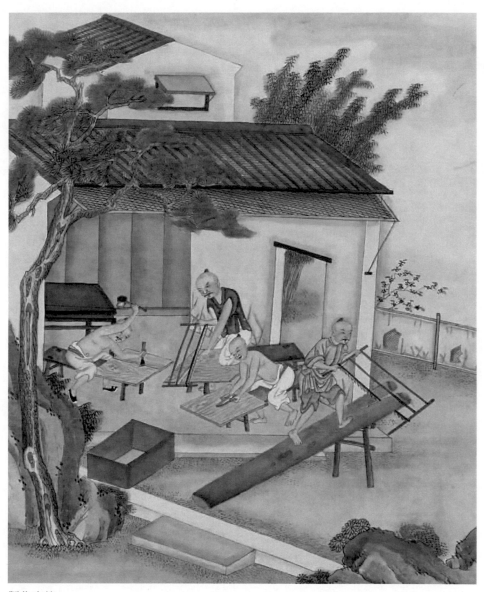

製作木箱

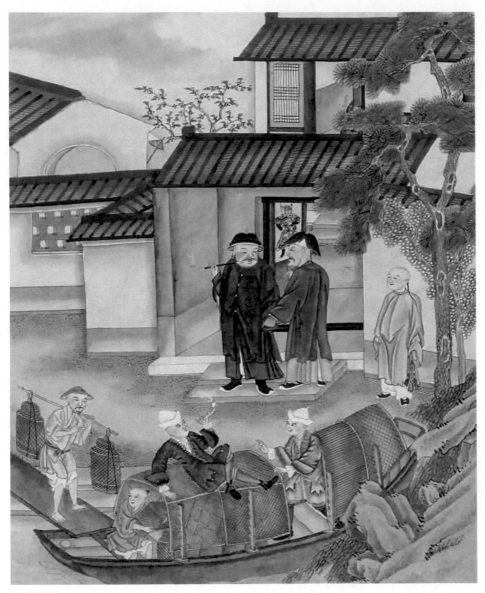

守關收稅

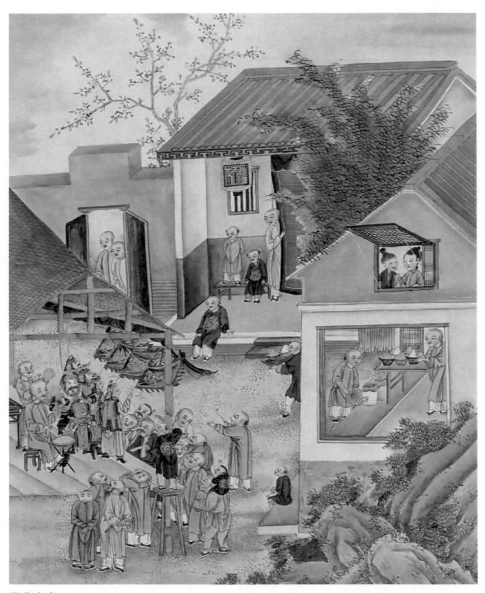

豐收吉慶

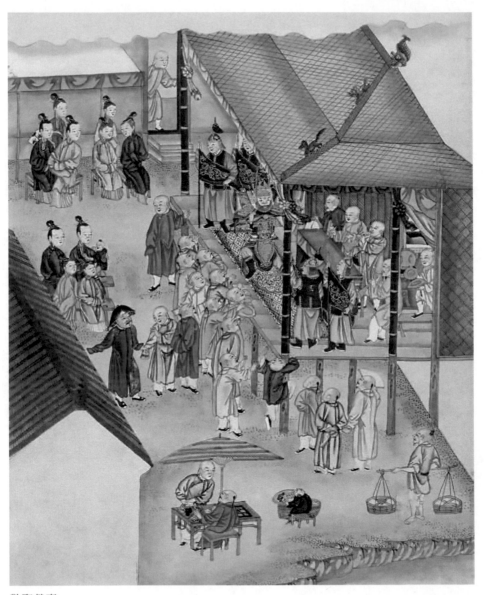

歡聚戲臺

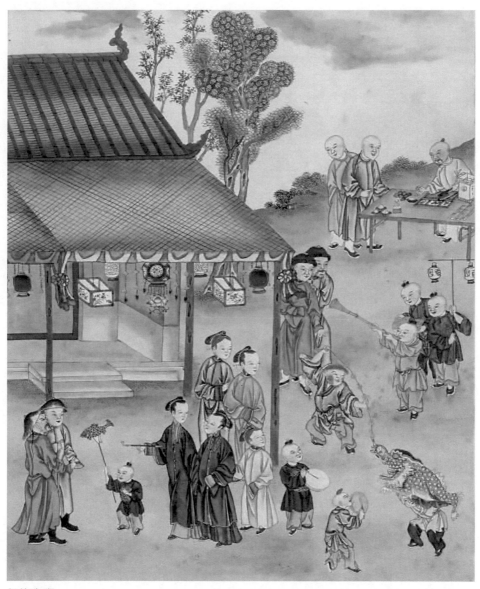

舞龍慶豐

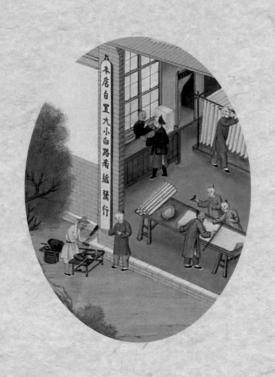

造紙工藝圖
法國國家圖書館藏

竹紙製造工藝詳解

宋兆麟（中國國家博物館研究員）

　　紙為中國古代四大發明之一。早在 1800 多年
前，造紙術的發明家蔡倫即使用樹膚（即樹皮）、
麻頭（麻屑）、敝布（破布）、破漁網等為原料製
成「蔡侯紙」。造紙術的發明對中國和世界文明進
步做出了巨大貢獻。在造紙術發明的初期，造紙
原料主要是破布和樹皮。到魏晉南北朝時期（西
元 3—5 世紀），紙的品種、產量、品質都有增加
和提升，造紙原料來源更廣，麻、枸皮、桑皮、
藤纖維、稻草等已普遍用作造紙原料。

　　竹子作為造紙原料始於晉，但用量很少。
唐朝的政治、經濟、文化空前繁榮，造紙業也進
入一個昌盛時期，紙的品種不斷增加，生產出許

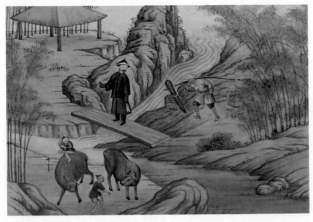

南水竹林

多名紙及大量藝術珍品。造紙原料以樹皮使用最廣，藤纖維也廣為使用，但到晚唐時期，由於野藤大量被砍伐，又無人管理栽培，原料供不應求，藤紙一蹶不振，到明代即告消失。

宋代竹紙發展很快，後期的市場上十之七八是竹紙，用量之大可以想見，就產區而言有四川、浙江、江西、福建、廣東、湖南、湖北等，最盛之地當推浙江、四川。在工藝上宋代竹紙大多無漂白工序，紙為原料本色，除色黃之外，竹紙也有性脆的缺點。

元明時期竹紙的興盛，尤以福建發展最突出，使用了「熟料」生產及天然漂白，使竹紙產量大有改進。清代由於造紙業的大發展，麻及樹皮等傳統造紙原料已不能滿足需要，竹紙在清代占了主導地位，其他草漿也有發展。

如今，作為批量用紙，竹紙已經退出歷史舞臺。但中國漢族、壯族、布依族、哈尼族、彝族地區仍然保留著竹造紙的手藝。筆者1961年曾到西雙版納哈尼族聚居區考察竹紙生產，發現竹造紙共有十幾道工序：

伐竹 造紙多用毛竹，因為九、十月竹子已經長成，此時是砍伐竹子的最好季節，原料為兩公尺長的竹竿。四川的富陽竹紙，則是用小滿前後砍伐的嫩毛竹做原料，顏色接近米黃色，質感略有點毛絨絨，有竹簾的橫紋和竹子

芒種伐竹

的清香，可以長久保存而不變色，主要用於書畫和公文。它在北宋真宗時被選為御用文書紙。

舂碎 把竹竿兒破為竹匹，然後利用腳碓，但以石板取代石臼，把竹子搗爛，越小越細越好。

浸泡 泡竹子有固定的水池，冬天泡一個多月，夏天要泡 10 多天，到其發酵為止。

拌石灰 將竹子從池中撈出後，拌以石灰，再漚十天左右。

蒸煮 用灰泡漚後，移入鐵鍋內，該鐵鍋是底部為鍋，上部用泥、磚砌成，或者加一個大甑子，這樣可多放竹料，一般要煮三四天。

搗細 取出竹料，放在石板上，依然用腳碓舂擊，以舂為粉末為佳。

清洗 舂後把竹料放在清水中清洗，先後三遍，去掉石灰等汙水，留下竹料。

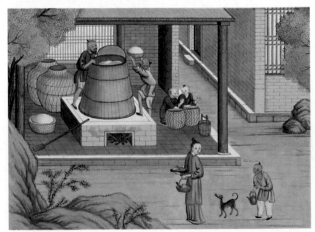

蒸煮竹麻

過濾 洗過之後，把竹料堆在木板上，讓水滲出來。

煮白 竹料濾乾後，依然放在鍋內，邊堆放邊踩踏，最上邊放草木灰，下邊升水煮，目的是漂白。

漚竹 煮白後又移於漚池中，漚池下邊放酸角葉等，用水泡半月之久。

舂竹 把竹料撈出來，用腳碓舂擊，使之呈棉絮狀。然後堆存起來，隨用隨取。

抄紙 把上述竹料放在水池中放足清水。水池長 150 公分，寬 80 公分，深 100 公分，抄紙器是在長方形木框上安上竹簾子。抄紙時，先把紙漿攪均勻，迅速將抄紙器浸入，然後抬起，在竹簾上形成一層竹紙，接著把竹紙扣在木板上。依照上述方法不斷抄紙。

壓榨 把溼紙疊在一起放在壓榨器上，然後利用槓桿原理下壓槓桿，紙內的水分就被擠出去了。

晒乾 壓紙後，把紙一張張取下，或晾晒或在烘乾牆上烤乾。最後疊起來，完成竹紙製作工序。

本書收入的清代廣州外銷畫《中華造紙藝術畫譜》（*Art de faire le papier à la-Chine*），是由乾隆時期來華的法國耶穌會傳教士蔣友仁（Michel Benoist）編輯的，具體繪畫者不詳。該書出版於 1775 年，也就是蔣友仁去世後的第二年，透過 27 幅水粉畫描繪了中國竹紙的製造工藝流程，與上述流程大致相似。

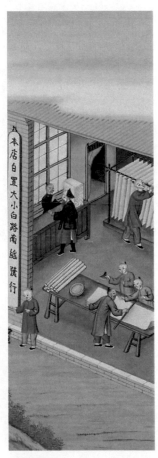

南紙發行

南水竹林

探尋風水

芒種伐竹

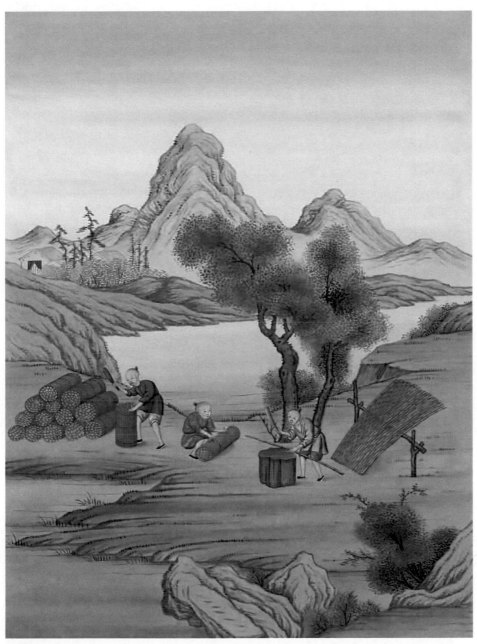

砍折嫩竹

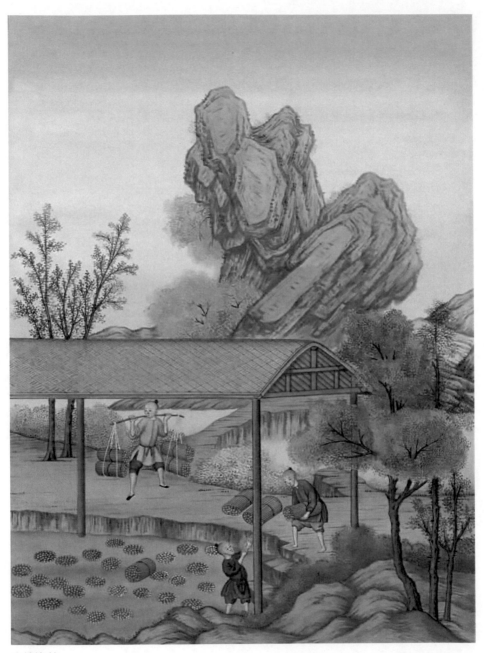

山塘泡竹

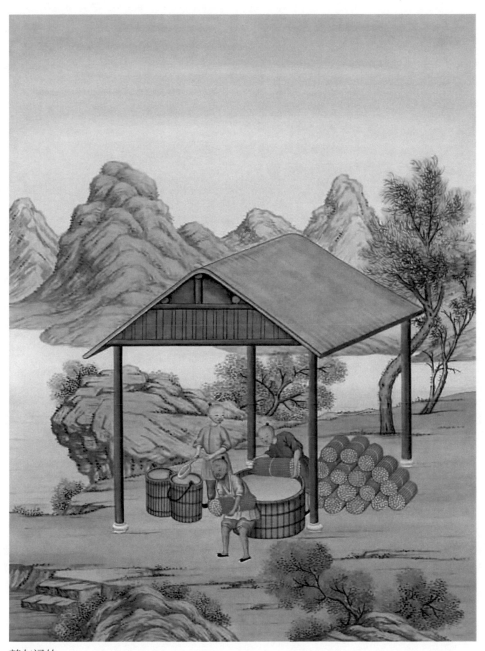

落灰浸竹

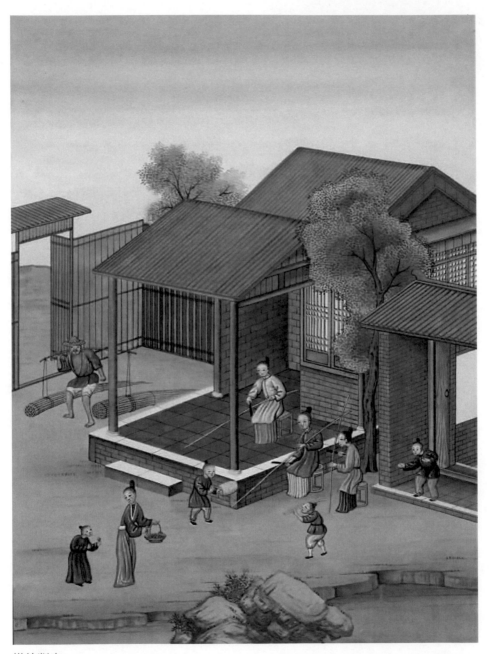

嫩竹削皮

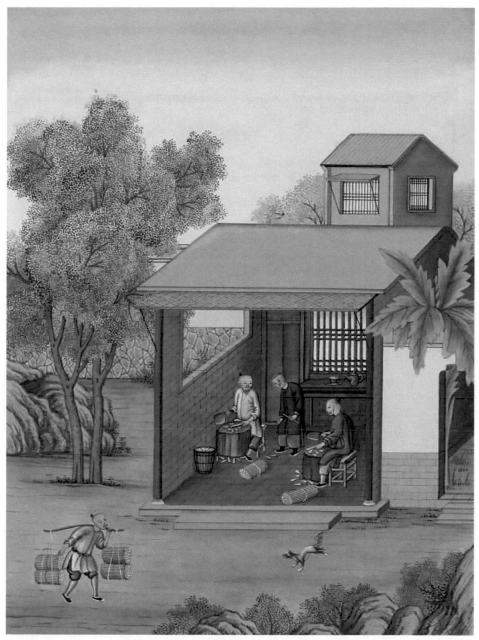

剁碎竹子

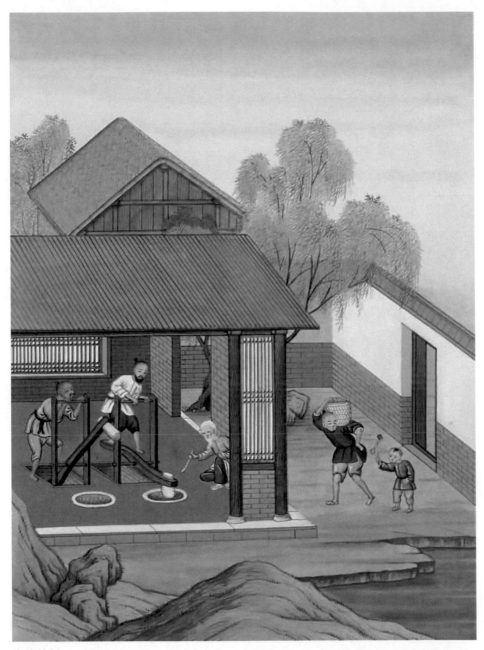

舂碎竹料

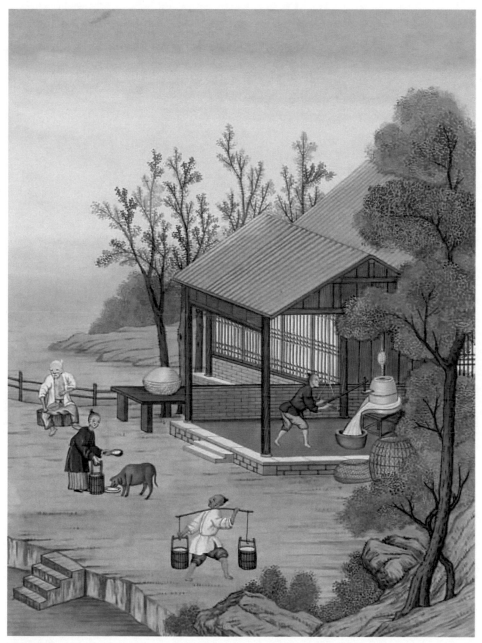

石磨竹漿

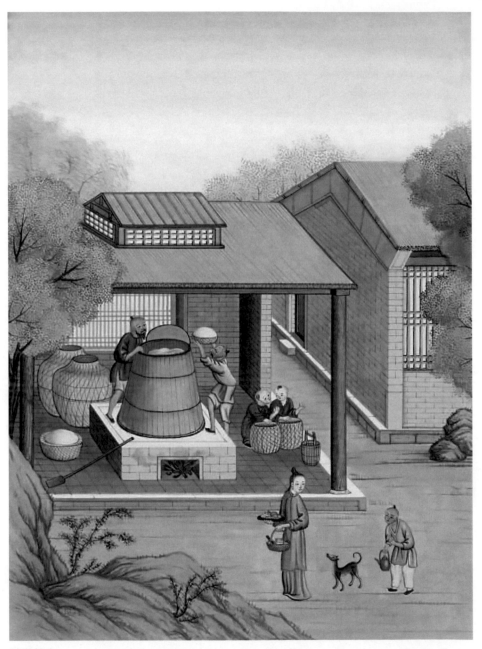

蒸煮竹麻

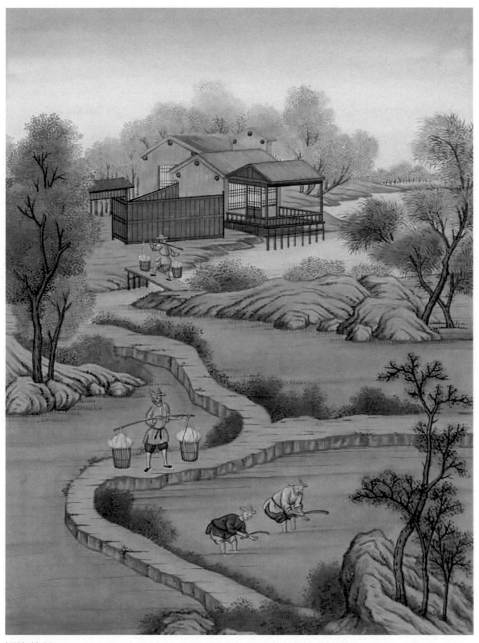

浸泡竹料

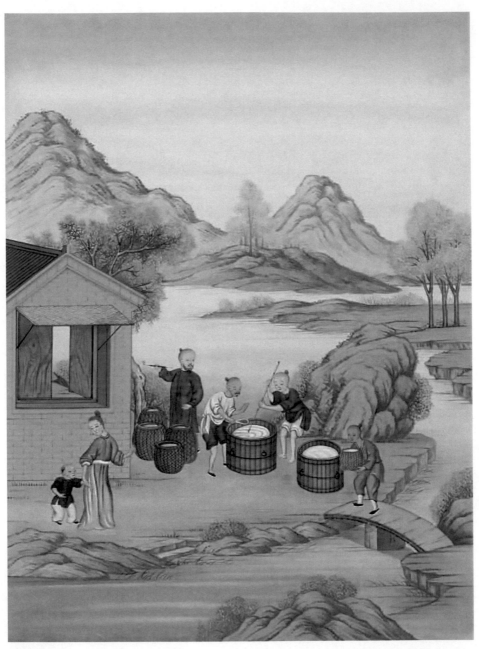

攪勻竹漿

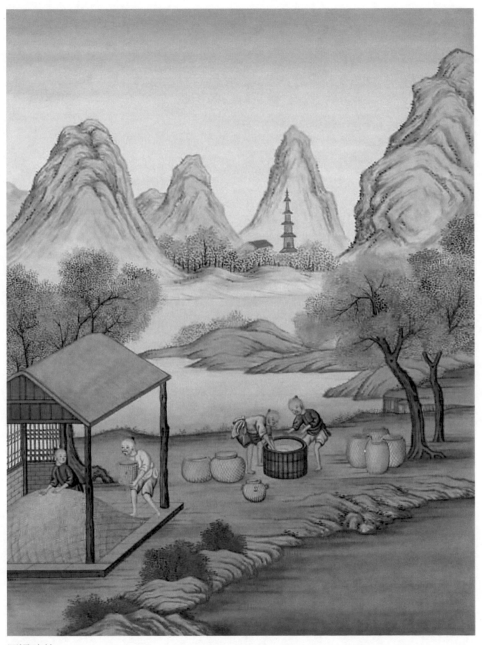

漚浸碎竹

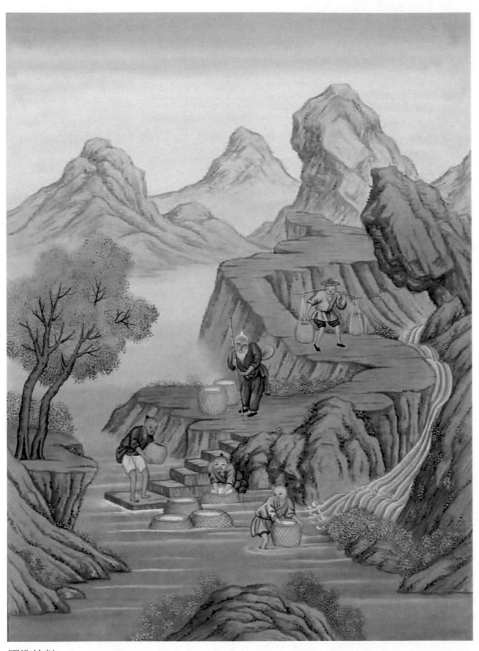

漂洗竹料

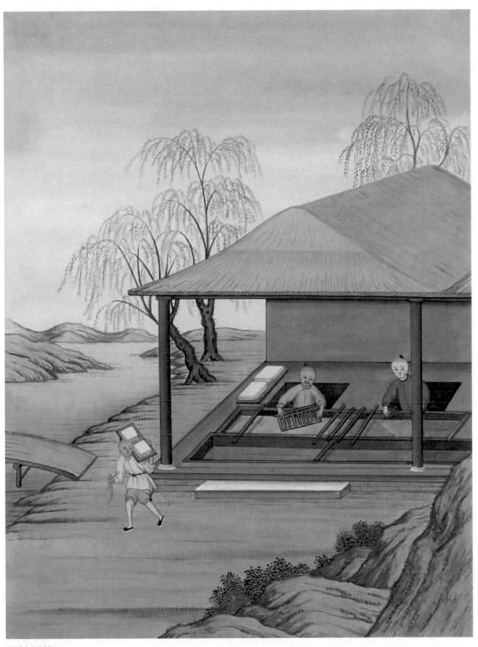

抄紙簾

烘牆乾紙

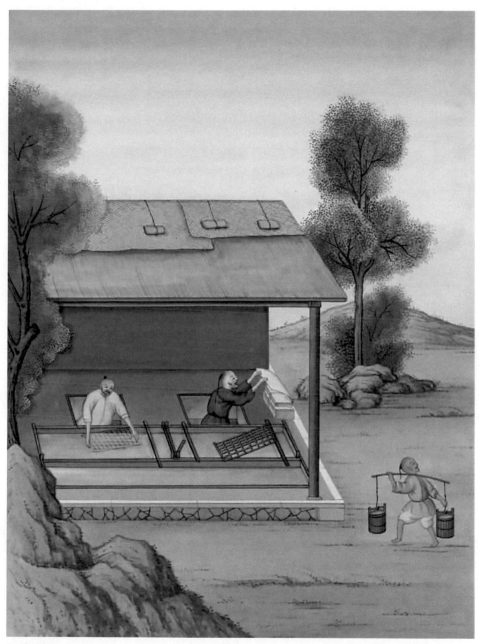

抄毛頭紙

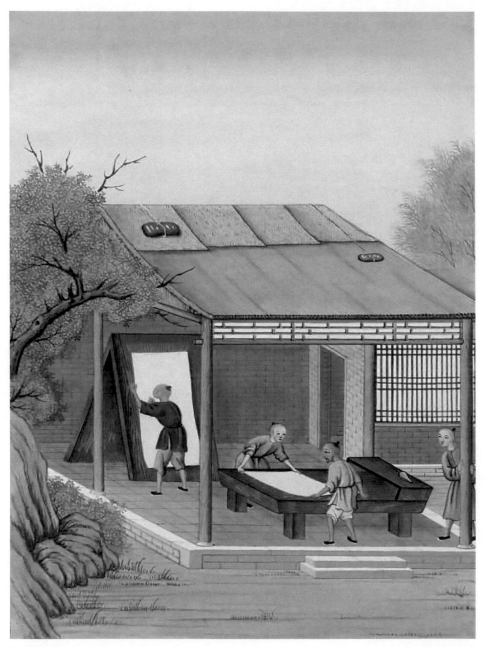

晾晒南紙

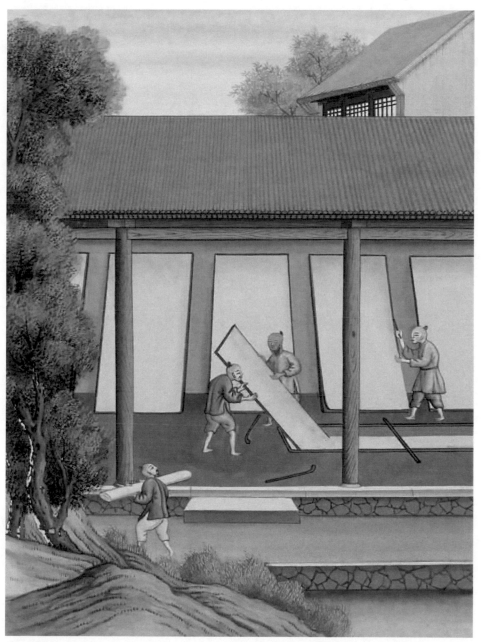

晒竹皮紙

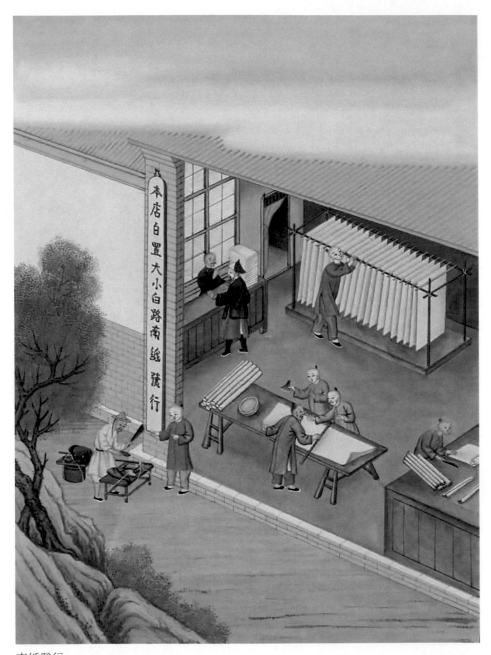

南紙發行

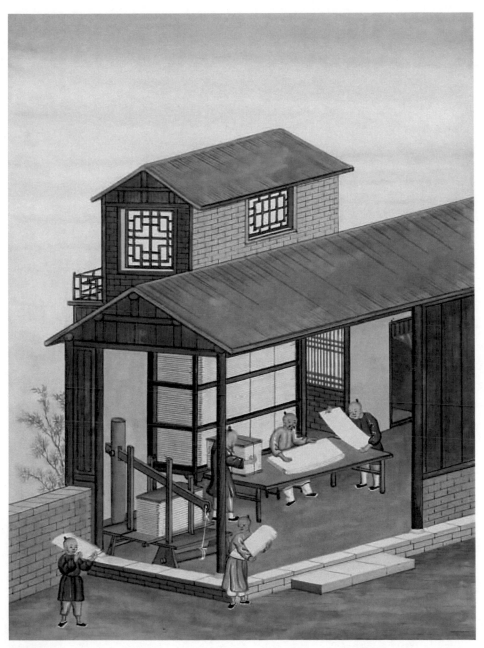

歸整裁邊

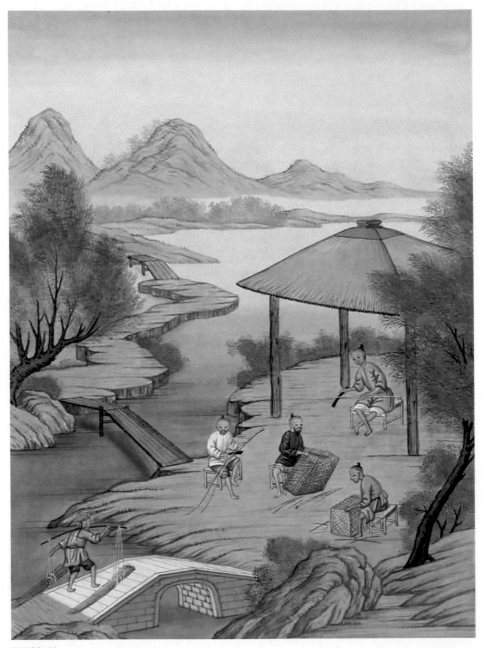

竹編包箱

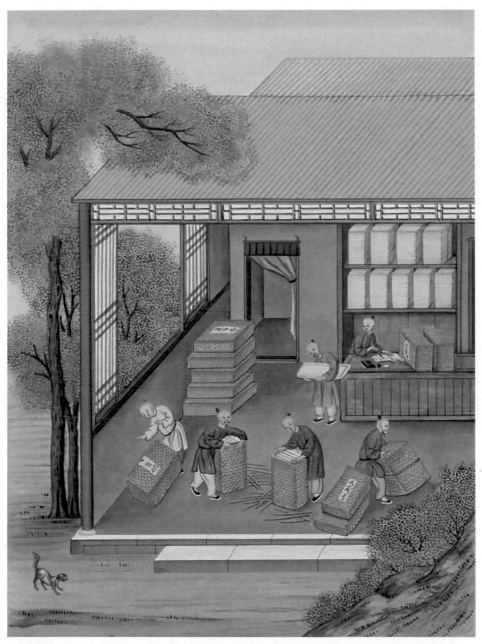

宣紙裝箱

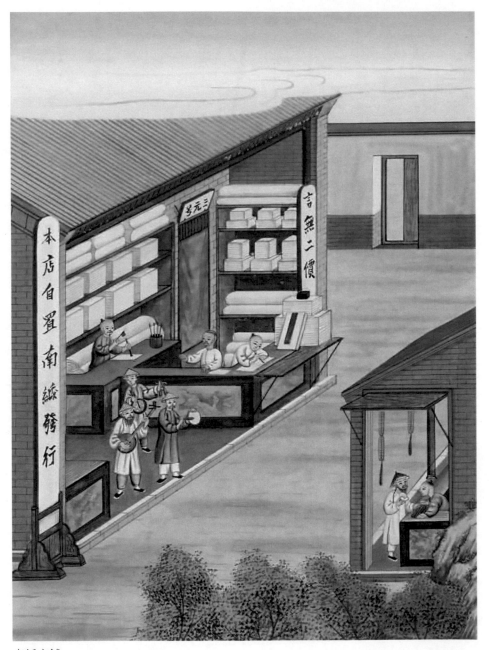

南紙店鋪

官人買紙

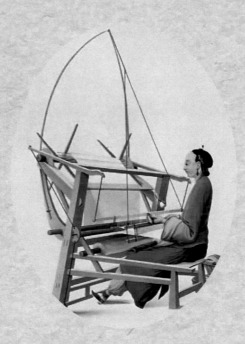

絲織工藝圖
英國維多利亞阿伯特博物院藏

圖像與技藝：清代外銷畫中的絲織圖

邢嬌嬌、史曉雷（中國科學院自然科學史研究所）

　　在 18、19 世紀的中西方貿易中，絲綢無疑是出口量最大且最受西方人歡迎的外銷品。廣州不僅成了對外貿易的橋頭堡，還發展出當地的絲綢生產和加工基地，很多外地的絲綢運到廣州後，要經由當地加工之後，才會再銷售給外商。因此，絲綢的生產、製作、運輸和銷售的過程，就成為當年廣州外銷畫的重要內容。

　　中國自古以來，就以絲綢大國而聞名於世，明清開始，廣州的桑蠶紡織業更是發展迅速。到了 19 世紀後期，廣東開始逐漸改進手工繰絲的操作方法，使用機器繰絲以提高效率，而機器繰絲法更使得絲綢的出口銷售量大大增長，外銷蠶絲價格也隨之翻倍上漲，很多以此為業的窮苦百姓的生活也開始好轉。

　　蠶以桑葉為食，桑樹是中國的特產，品種多分布廣，生長迅速且產量大，因此中國適宜常年養蠶。廣州有自己獨特的桑蠶養殖方法。在冬至左右，桑樹會被全部砍掉，只留下一小截樹樁，第二年發芽後的四十天左右時間，再將桑葉採下。在採摘桑葉前，當地人還會在桑葉上灑水，直到葉子變得舒爽後，再採摘回去餵蠶。

養蠶種也叫練種，廣東的蠶分為大蠶和連蠶兩種。為了使蠶種不受風寒，不受光照影響，放置蠶種的房舍適宜黑且嚴密。廣州的氣候潮溼炎熱，蠅蟻蚊蟲很多，所以在養蠶時，會先用「炕法」，再進行繅絲。

養蠶十分辛苦，不僅要注意餵食蠶的時間和餵食量，還要注意蠶的生活環境，周圍的溫度、溼度，是否有寒風入侵等。待蠶吐絲結繭後，還要選擇品質優良的蠶繭進行繅絲。繅出的絲還要經過理絲、絡絲、整經等繁複的程式，才能開始上機織絲，織出精美的絲綢。

雖然，19 世紀下半葉，絲綢出口的比例已經有所降低，但是提及中國就會想到絲綢，在西方人眼中絲綢算是中國的代名詞之一，所以，即便需求量和銷量都大不如前，但是製絲類的外銷畫卻依舊暢銷。絲綢外銷的貿易足足興盛了 300 餘年，是廣州口岸出口重要的外銷商品之一，也是廣州口岸對外貿易的重要支柱。所以，此類外銷畫作品在各個方面都具有極高的研究價值。

在外銷畫的眾多題材中，有關紡織技藝題材的畫作並不多見，已知的是英國維多利亞阿伯特博物院藏的一套 16 幅完整的吳俊繪製的〈製絲圖〉，畫風精緻細膩，雖然並非全部與實際場景相一致，但卻十分珍貴。除此之外，本書中的十幀〈蠶絲圖〉，和本文所引用的若干單張零散收

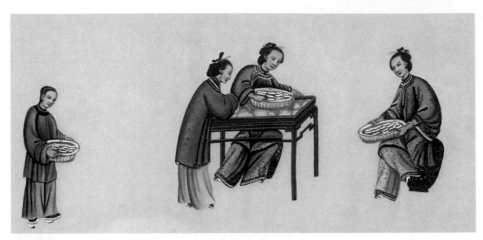

蠶食桑葉

藏在海內外博物館，與紡織技藝相關的通草水彩
畫，顯示的技藝雖不連貫完整，繪製的筆法也相
對粗糙，但人物、動作突出，色彩鮮明，正可與
吳俊的〈製絲圖〉相互印證，相互補充。這些外
銷畫不僅保留了中國傳統製絲技藝的圖像，同時
也是研究清末廣州絲織貿易，以及清末中西方文
化交流、融合的珍貴史料。

浴蠶

　　想要紡出優質的絲，就要選擇好的蠶種，
從眾多的蠶種中挑選出品質高的來培育，是一
項十分重要的工作。據《天工開物》記載：「凡
蠶用浴法，唯嘉、湖兩郡。湖多用天露、石
灰，嘉多用鹽滷水。」
　　每逢臘月，浸浴選種的工作便開始了，將黏

142

有蠶卵的紙，放在鹽滷水、石灰水或者天然的露
水上，經過大概十二天的浸浴，撈起蠶紙，烘乾
上面的水分，之後需要放在箱盒暗室內，避免蠶
卵受到風寒、光照和溼氣的侵害。此一方法稱為
「臘月浴蠶」。還有一種方法，就是將蠶紙放在
屋頂，經歷風雪、霜凍、風吹、雨打、雷電等自
然天氣的試煉，再收起保存。經過這樣的選種，
就會達到優勝劣汰目的，不好的蠶種就會死亡，
留下優質的蠶種以備孵化吐絲。

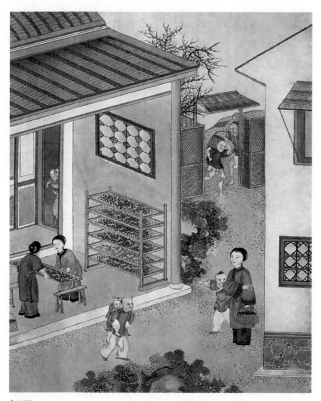

餵蠶

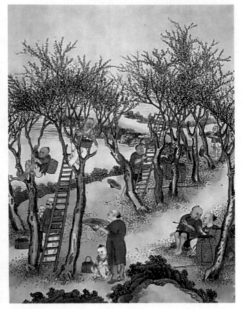

採摘荊桑 採摘魯桑

　　臘月浴種之後，收藏起來的優良蠶種，在
蠶室需要用衣被保暖，以備清明時節孵出幼蠶。

採桑

　　中國傳統的桑葉採摘，主要有荊桑和魯桑
兩個品種。荊桑為喬木，樹幹高大，要用桑梯
才能採摘；魯桑為灌木，較為矮小，多生長於
中國南方，但是產量大，適合一年四季對蠶的
餵養。吳俊〈製絲圖〉中即有「採摘荊桑」和
「採摘魯桑」兩幅。圖中多個男子在桑樹上採摘
桑葉，勞作繁忙，也有人勞作之餘坐在樹下抽
著菸斗，休息聊天。採摘桑葉的也不全是成年

男子，婦女和孩童也參與其中，更加突出了富
有生活氣息的勞作場景。

　　餵養幼蠶時，所需桑葉不多而且用葉要特別地
小心，需要將桑葉切成細條再行餵養。蠶大眠後，
需要餵食大量桑葉，所以採摘也需要大量人力。

餵蠶

　　吳俊〈製絲圖〉中的第三幅圖為「餵蠶」。
畫面主體是兩位女子將餵好的一方蠶箔搬至蠶
架上，背景為兩名男子採摘桑葉踏門歸來，屋

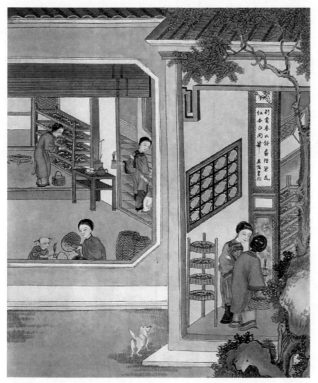

炙箔

養蠶　　　　　　　　炙箔

內哄抱孫輩的長者，以及幫忙照看弟妹的兄
長，一家人分工明確，又其樂融融，是真實的
江南家庭生活場景的寫照。

　　蠶在成熟之前，要進行休眠，而且穀雨前
還要有第一眠、第二眠和第三眠，這些內容在
外銷畫中尚沒有發現。

炙箔

　　一般在清明節過後的三天，即使不用被子
或者布帳等保暖措施，幼蠶也會自然而出，但
是要保證室內的溫暖，不可透風寒冷，必要時
可以用炭火在室內取暖。蠶喜歡溫暖的環境，
所以要將蠶放在用竹或藤編製的蠶箔上，蠶箔
用木架架好，下方和周圍放上炭火盆，對蠶箔
加熱，以保證蠶生活的環境溫暖舒適，這道工
序稱為「炙箔」。

吳俊〈製絲圖〉的第四幅圖為「炙箔」，但是畫面中並未見到蠶箔周圍有炭火的出現，而右上圖這幅通草畫則在人字形的蠶箔架下有炭火盆出現。另有一幅「養蠶」的通草畫（左上，均出自程存潔著《十九世紀中國外銷通草水彩畫研究》，以下簡稱《通草水彩》），是在放置蠶箔的蠶架外，用布帳遮好，以防止透風和溼冷。

炕法

上簇

等蠶成熟時，要將蠶挑出來，令蠶結繭，就是常說的「上簇」，即「上山」。可知，傳統蠶簇為「山」形，而現代的蠶簇多為盒子形的「方格」簇，後者更利於蠶繭成形規整，便於繅絲。

上簇時可用蠶架擔起，而有的地區則是將蠶箔架成人字形，周圍用布帳封好，人字架中間放好炭火盆，也可使蠶吐絲結繭，這種用火烘的方法，叫做「炕法」，是令蠶吐絲結繭常用的方法。蠶入簇結繭，要保持溫暖，不能中途停火，一旦溫度下降變冷，吐絲就會停止，繅絲的時候，就容易斷，絲就不能抽盡。而且上簇如果不用火烘，絲質不僅容易腐爛，也不利於保存。

〈通草水彩畫〉中有一幅通草畫「炕法」圖，除了人字形的蠶箔架和中間的炭火盆以

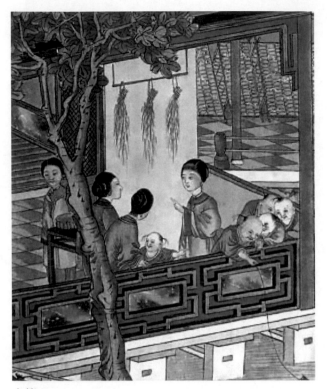

上簇

外，蠶箔外圍還用布帳封固好，而且畫面上的
婦女還手持扇子和吹氣管，時刻注意著炭火的
火勢和溫度，以保證蠶吐絲結繭的溫度。畫面
中的女子背上背著幼子，表現了婦女除了養蠶
勞作，還要照顧孩子和家庭的辛苦。

　　吳俊〈製絲圖〉的第五幅圖「上簇」，圖
中兩男子正將快要吐絲的蠶從蠶箔上移到蠶簇
上。值得一提的是，在吳俊〈製絲圖〉中除了
可以看到男子勞作、女子閒談、孩童玩耍的生

活場景以外，還可以看到屋簷上懸掛有三束桑葉。蠶在還未大眠時，在雨天摘取的桑葉要用繩子繫好，懸掛在通風良好的屋簷下方，並且不時地振動繩索，讓風能夠充分地將葉子吹乾，如果用手掌直接將葉子中的水分拍乾，就會使桑葉變得發焦而不夠滋潤，蠶食用這樣的桑葉，吐出的絲沒有光澤亮度，就會影響蠶吐絲的品質。

理繭

理繭

蠶結繭三天後，從蠶箔上將蠶繭取下。蠶繭採下後，如果不能及時繅絲，蠶繭就會化蛾，造成殘繭。《西方人眼裡的中國情調》書中有一幅「理繭」的通草水彩畫，畫面上女子正將簇上已經化蛾的繭和蛾子取掉。所以，要保證蠶繭的出絲率和出絲的品質，就要殺蛹。除了用低溫推遲出蛾的方法外，還會用晒繭、鹽醃和蒸繭的方法。王禎《農書》中也有記載：「殺繭法有三：一曰日晒，二曰鹽浥，三曰籠蒸。籠蒸最好，人多不解；日晒損繭；鹽浥甕藏者穩。」

煮繭

晒繭就是把蠶繭放置在蓆子上，在烈日下連續曝晒，直至繭乾蛹枯，這種方法雖然簡單易操作，一直被沿用，但用這種方法儲存下來的繭，對絲質會有所損傷。用鹽滷水殺蛹，也

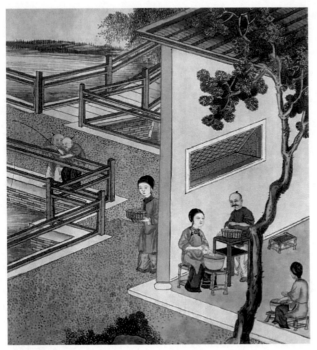

浴繭

是最常用的方法，此法中鹽滷水會滲透到繭中
殺死蛹，而繭絲則沒有被破壞掉，所以，此法
得出的繭、繅出來的絲相比於前者，質地好且
絲質堅韌。

　　元代出現了「蒸餾繭法」，用蒸餾的方法
將蛹殺死，蒸繭時要注意用手背在繭上測試溫
度，熱到燙手則剛好。蒸繭的熱水中可放入鹽
一兩、油半兩，蒸繭的絲頭便不會乾燥，繅絲
也會順快流暢。但是蒸繭後需要將潮溼的繭晾
乾，所以要在晴朗的好天氣裡蒸繭才最好。直

至清代出現了用火力烘繭或者培繭的方法，才不用再防範陰雨天氣，也不用再擔心溼熱會使蠶繭焦壞枯竭，但是所用烘繭的火須是無煙的火，此法後來被廣泛應用。

煮繭也是在繅絲之前十分重要的工序，煮繭的好壞可以直接影響到繅絲的順暢和生絲的品質。煮繭可以把繭絲外圍的絲膠膨潤溶解，使得繅絲的過程順暢，出絲順利。〈通草水彩畫〉中有一幅通草畫「煮繭」，繪製得比較清楚，一個女子在煮繭，有煮繭的鍋，也有加熱的爐灶，旁邊還有煮好後正在晾晒的蠶繭。

吳俊〈蠶絲圖〉中則沒有以上這些步驟，取而代之的是第六幅「浴繭」，「浴繭」的畫面中正有兩個女子在處理蠶繭，這也是開始繅絲前的一個步驟，在製絲前要將蠶繭上殘留的膠質和雜質處理乾淨，才更利於繅絲，使得繅出來的絲更加具有光澤和亮度，而且堅韌順滑。

繅絲

繅絲步驟繁雜。首先，要準備好爐灶，並將繅絲用的鍋底和周邊塗上黏土，以防止燒火的煙火對鍋灶上的絲有所損傷，在等土變乾了之後，在鍋中加滿水，放在爐灶上徐徐加熱，此時要記得將繅絲車放在與鍋平行的同一個水平線上；然後，把蠶繭放入熱水中，並輕輕攪

拌振動，以便找出絲頭，抓住絲頭後，再將蠶
繭在水中輕輕擺動，使其慢慢散開，這時候一
些品質好的絲就會沉到水底；最後，再把找好
的絲頭穿入集緒眼，轉動絲軖，就可以開始繅
絲了。繅車初始時期為手搖繅車，後來逐漸完
善發展為腳踏繅車，以方便雙手進行索緒、添
緒等其他工作。

　　元代王禎《農書》中記載的繅絲方法為熱
釜繅絲和冷盆繅絲。一般薄而細的繭會用於繅
熱盆絲。熱釜繅絲，煮繭的釜要大，可以直接

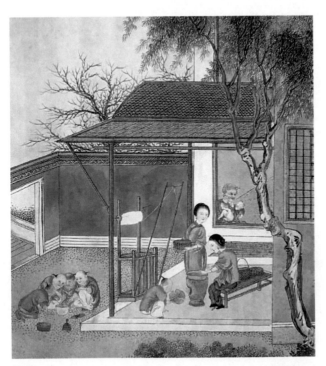

繅絲

安放在灶火上面加熱，水要熱，繭要慢慢下到
鍋裡，邊下繭邊繰絲，不可一次性投入的繭過
多，否則繭就會被煮壞。

　　蠶繭硬實、紋理粗的繭多數會用來繰冷盆
絲。冷盆繰絲要比熱釜繰的絲潔淨有光澤，而
且柔軟結實。冷盆繰絲用的盆要在其外面塗上
一層泥，在太陽下晒乾，這就叫做「冷盆」，但
煮繭的釜要比熱釜小些，繰絲的時候要注意水
溫均勻，切不可忽冷忽熱。

　　總體而言，不太好的繭用熱釜繰絲法，出
絲欠佳。而好繭用冷盆繰絲法，繰出的絲品質
優良，精細光澤，是絲中上品。

　　吳俊〈製絲圖〉的第七幅為「繰絲」，就此
圖來看，用的是熱釜繰絲。圖中就有一個年紀

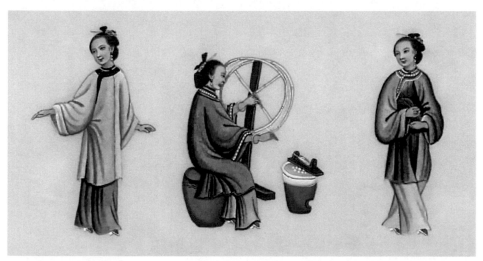

熱盆繰絲

153

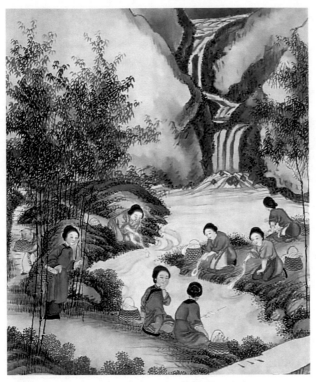

浣絲

稍長的孩童拿著蒲扇，蹲在爐灶旁幫忙搧風，
使繅絲的水溫熱度均勻。從下面這幅通草畫，
可以看出這是準確的繅絲工序，畫面上有爐
灶，有煮繭的釜，有簡易的手搖繅車，一個女
子坐在爐灶前，一隻手持長箸，在攪動蠶繭，
找緒絲頭，另一隻手在轉動手搖繅車繅絲。值
得一提的是，在繅絲時，需手拿箸數根，在盆
中不停攪動，並挑起絲頭，將幾根絲綰在一
起，再開始繅絲，這稱之為「提緒」，也叫做

「索緒」。雖然有些技術嫻熟的女工也會直接用手提緒，但是在傳統紡織技藝中，持箸提緒是正確而普遍的步驟工序。

吳俊〈製絲圖〉的第八幅為「浣絲」。繰好的絲為生絲，手感較為粗糙，且缺乏光澤，需要浸泡在水中，用流動的清水將包裹著絲的膠質和雜質充分水洗除去，才能顯現出絲的特質來。

調絲

調絲技藝也是常說的理絲、解絲、絡絲技藝，就是透過一手的牽引和一手的纏繞來整理絲線，以便增強絲的韌性。由於調絲技藝又稱為絡絲技藝，所以用的工具也被稱作絡車。絡車又有南絡車和北絡車之別，南絡車是一手轉動絲籰，一手理絲，使絲纏繞在絲籰上，北絡車則採用了機械的方式，透過牽引繩索來控製絲籰，不僅絡絲的速度快而穩，而且絡絲的品質和效率也大大提高了。

英國維多利亞阿伯特博物院藏廣州外銷畫中就有一幅名為「織布」的畫，畫中一個清代女子坐在木椅上，一手理絲，一手持籰，轉動繞絲，木椅旁邊還放置著繞好絲的絲籰。除此之外，畫中絡車的各個部件也繪製得清晰精細，畫面色澤豔麗，十分精緻，與通草水彩畫

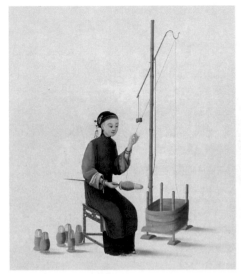
織布

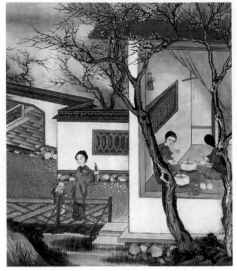
絡絲

的粗糙簡單大不相同。

　　吳俊〈製絲圖〉的第九幅即為「絡絲」。圖中有兩個婦女正對坐絡絲，旁邊還放有已經絡好絲的兩個絲籰。畫面中較為有趣的是一個女子手持蠟燭，身旁一個睡意正濃的孩童一手牽著女子的衣角，一手揉眼睛，這說明即使是在深夜，婦女們還要進行絡絲的工作，著實辛苦，反映了當時生產生活的真實圖景。

緯絡

　　緯絡技藝就是卷緯技藝。經過調絲的工序，繞絲棒上繞好的絲，就可以作為織絲的經線和緯線了。織絲時，經線用的絲較多，而緯

線用的絲相對較少，但是緯線要粗一些，所以要用卷緯車將幾個絲籰上的絲捻合成一股，使絲線加捻而有勁。卷緯之前，要把用作卷緯的絲用水溼潤，再搖動卷緯車，將絲繞在竹管上，以備織絲時做緯線使用。下頁的兩幅通草水彩畫，就繪製了卷緯技藝，所表達的意思與傳統卷緯技藝基本一致，只是在使用的工具上與傳統卷緯用具有一些差別。右下圖中有兩個絲籰上的絲正在被捻合成一股，以作為紡絲時使用的緯線，但是卷緯用的紡緯車畫得比較粗糙。

整經

　　整經技藝就是牽經技藝。在絡絲之後，織絲的緯線要進行卷緯，而織絲所用的經線則要透過整經來得到。將理好的絲，按照預定需要的長度和寬度平行排列捲繞在卷經軸上，可以使得每一根的經絲張力都相同，這樣織出的絲才好。

　　整經的工具，有立式耙式整經，還有臥式耙式整經，其原理基本一致，據記載，早在春秋戰國時期立式整經就已經開始被應用了。在齒耙式整經之後，又出現了軸式整經。

　　漿絲也叫過糊或漿紗，給絲過漿，可以使絲更加挺實，提高其上機後承受反覆拉伸的能

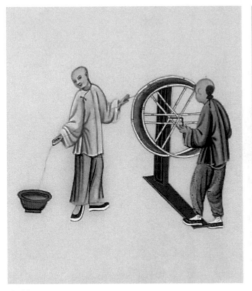

卷緯

力，避免反覆摩擦後起毛而影響絲織品的品質。

　　漿料放在梳絲筘上，前後推動梳絲筘，帶動漿料把絲漿透。除了用梳絲筘上沾漿料給絲過漿以外，還可以用鬃刷刷漿或者將經絲扭絞後，放在糨糊中浸煮。前者多用於紡織棉、麻時，給棉紗和麻紗過漿，後者多用於紡織棉紗時使用。前者的刷漿上漿的方法，要好於後者的絞紗上漿法，會使漿更加均勻順暢，生產出來的布匹也會更加精美。

　　吳俊〈製絲圖〉的第十幅為「牽經」，畫面中繪製的是經架水平放置的軸架式整經，其中有兩個女子在梳理經線，一個女子在轉動柄軸。在「牽經」畫面的左上方，還可見到屋中

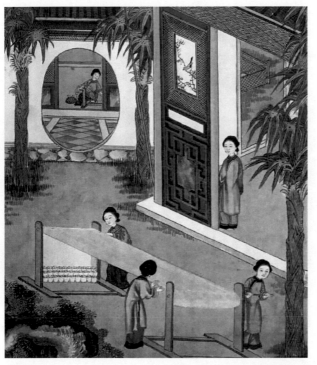

牽經

有一女子正在用手搖紡車「紡緯」，絡好的絲，
需要用卷緯車將幾個絲篗上的絲捻合成一股，
使絲加粗加捻而有勁，以備織絲時使用，這便
是紡緯的效用。

織造

　　織造技藝就是把絲線分成經線和緯線兩
組，透過紡織機械使經線和緯線互相交織，織
成織物的過程。在織造技藝中，常常會使用到
提花機，它是紡織的專用機器，通常稱其為束

綜提花機，又可以稱之為花樓提花機。提花機在清代江南很是常見，因為想要織出繁複的花紋就需要它的幫助，這也使得西方人對這種機械十分感興趣。

花樓提花機的織造生產一般由兩個人完成，一人在花樓上提花，另外一人在織機前織造，兩人相互配合著完成提花織造的工序。這樣能夠更加快速地織造出大型複雜、多彩多樣的織物，生產率也大大提高了。提花機大約一丈六尺，織機上高高隆起的部分就是提花織樣的花樓，提花的織工就坐立在花樓的木架上進行提花的工作。

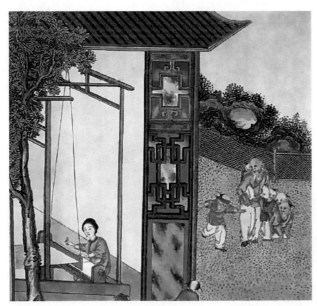

織絲

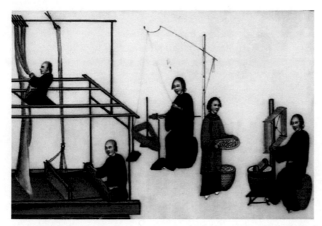

紡紗織布

　　花樓提花機早在宋代就已經被廣泛應用，
在〈通草水彩畫〉中有一幅「紡紗織布」圖裡
邊就繪有花樓提花機，雖然只是畫了織機的一
小部分，而且繪製得簡單粗略，結構部件也並
不完全正確，但是織機的花樓，以及在花樓上
正在提花作業的織工卻很明確。

　　吳俊〈製絲圖〉的第十一幅圖為「織絲」，
雖然畫師吳俊並未畫出織機的全貌，但是就畫
面中繪出的部分，可以看到較高的支架和花
樓，顯然所繪為花樓織機。

　　有的絹綢紗羅則不必用大型的提花機，而
是用腰機，又稱臥機，或踏板式腰機，英國維
多利亞阿伯特博物院藏廣州外銷畫中，有一幅
精美細緻的水彩畫「織布」（見下頁圖），繪製
的就是這種典型的「腰機」，與明代宋應星的

《天工開物》中所記載的腰機基本一致。織工用一塊熟皮連接在機具上，熟皮作為織工的靠背，其紡織的氣力全在腰上，用腰部的力量來控製絲線的張力韌性等變化，所以稱之為腰機。

染整

織和染的關係，可以先染後織，也可以先織後染。對即將要染色的紡織物首先要進行前期處理，主要是處理掉天然纖維中所含有的膠質和色素等物質，改變纖維的原本屬性，使之變得柔軟光滑，有一定的彈性和抗拉伸的強度及張力，更適宜染色處理。前期的處理技術又分為「練」和「漂」。

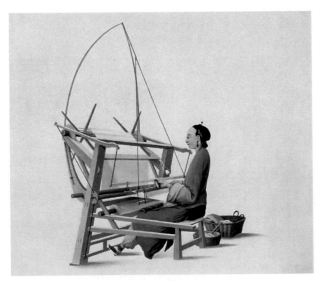

織布

練是指用鹼性試劑處理紡織物，對其進行精練脫膠，將絲腔內部的絲膠徹底地溶解除去，而漂是指用清水漂洗。練絲所用的鹼性溶液一般是較為溫和的草木灰水，也稱為「灰練」。灰練之後，白天再將絲束放置在日光下晾晒，使絲中的絲膠溶解，色素降解，而在夜晚再將絲束靜放在井水中漂洗，利用晝夜的溫差和日光的照射，與井水的漂洗所產生的熱脹冷縮，使絲中還殘存的絲膠與色素析出並被洗掉，這就是「漂洗」。

紡織物在染色之後，還需要對其進行整理，一般可分為熨燙整理和砑光整理。熨燙整理就是將熨斗加熱後在紡織物的表面來回壓平熨燙，使紡織物伸展挺括、自然平整。砑光整理主要是用打磨光滑的石頭或蚌殼，將絲織物表面刮一遍，使絲顯出它的光澤。中國的傳統紡織技藝無論是在技藝的步驟上，還是在織造的細節上，都力求盡善盡美。這也是為何中國的紡織業如此發達，為何中國的絲綢能被認可並大受歡迎的主要原因之一。

〈通草水彩畫〉書中有一幅畫就繪製了染色攪絲的情景。畫面中一人，正將練染好的絲線的一端套在擰絞砧的垂直木樁上，再用染棒絞擰絲線的另一端，使其中的殘液脫離，在攪絲的下方還放置了陶盆，用來裝攪絲後的殘液，

染色

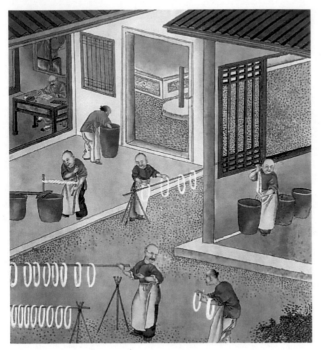

染色

而在擰絞砧的旁邊也繪製了陶缸，裡面承裝了很多正在浸染或者將要攪絲的絲線。

　　吳俊〈製絲圖〉中，「織絲」後的第十二幅畫是「染色」，此處繪製的就是男性染工在染坊工作的情景，有的浸染，有的晾絲，有的攪絲，一片忙碌。而且畫面上浸染用的陶缸，晾晒用的竹竿，攪絲用的攪絲棒等染整用具，都清晰可見。在畫面中，室內一隅繪有一帳房先生，正在算帳，也間接展現了清末染坊的工作模式和勞作狀態。

絲綢貿易

　　吳俊〈製絲圖〉在「染色」之後，有「裝運」、「絲商」、「入倉」和「洋行」四幅畫作為結束。「裝運」圖中繪製的是稱絲出貨的場景，畫面可以看到「廣泰森絲廠」的工人先將絲綢裝包，然後稱絲出庫，再由裝運工人搬運到船上，由水路運往各個絲商處，每個裝有絲綢的袋子外面，都標記有絲綢運送目的地絲商的名稱，例如圖中所繪的「廣益絲棧」，在後面的「絲商」和「入倉」兩幅圖中，都有所展現。畫面中還可以清晰地看到帳房先生在算帳，似乎

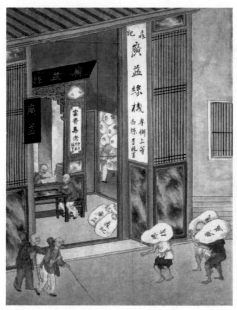

入倉

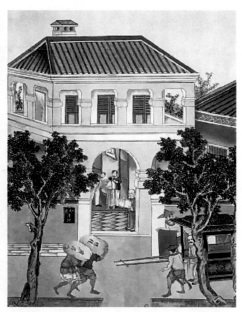

洋行

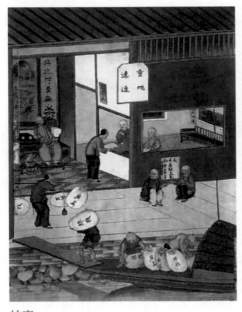
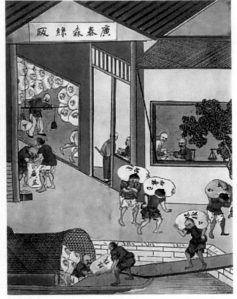

絲商　　　　　　　　　　　　裝運

在記錄絲綢出廠的情況，有幾位負責人在互相
交談，似是在討論此次蠶絲的品質或交易的情
況。「絲商」所繪的就是絲廠出貨後，運到絲商
處的畫面。工人們將絲從船上卸貨，由絲商重
新稱重清點收貨，再由帳房先生記於帳上。「入
倉」的畫面上清晰地寫著「森記廣益絲棧，專
辦上等白絲，李親書」的字樣，清楚地標明了
絲綢運到的是「森記廣益絲棧」，與前面的「裝
運」一圖相呼應。工人們運貨到倉庫，再由管
事核對，稱量入倉。「洋行」繪製了正在做絲綢
買賣的中國商人與外國人，反映了外國人在中
國採購絲綢，與中國商人進行絲綢貿易的情景。

吳俊〈製絲圖〉的最後四幅，表現運貨貿易的場景圖中，不僅繪製了勞作的工人、跑腿傳話的夥計、記錄的帳房先生、清點查看的管事、與人閒談的老闆，還刻畫了許多與絲綢貿易無直接關係的人群。例如在「絲商」中給一人算命的「毛半仙」，「入倉」中「廣益絲棧」外攙扶而行的盲人，「洋行」門口下轎的絲棧掌櫃等，都真實地反映了清末廣州絲織業的社會百態。

擇好蠶種（組圖）

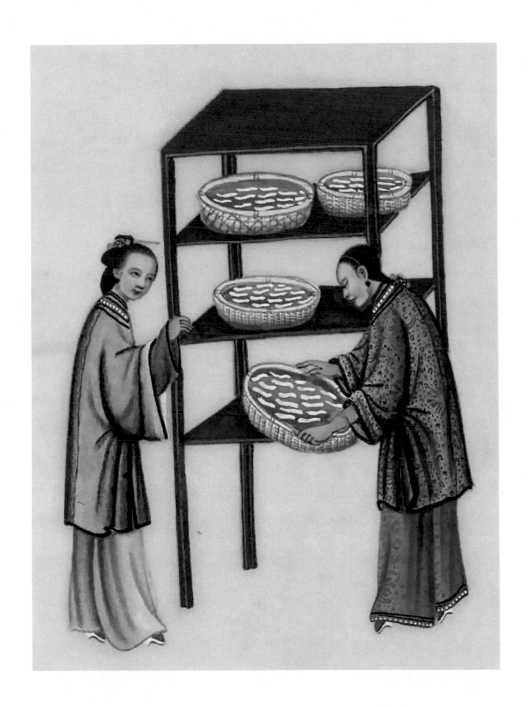

蠶食桑葉（組圖）

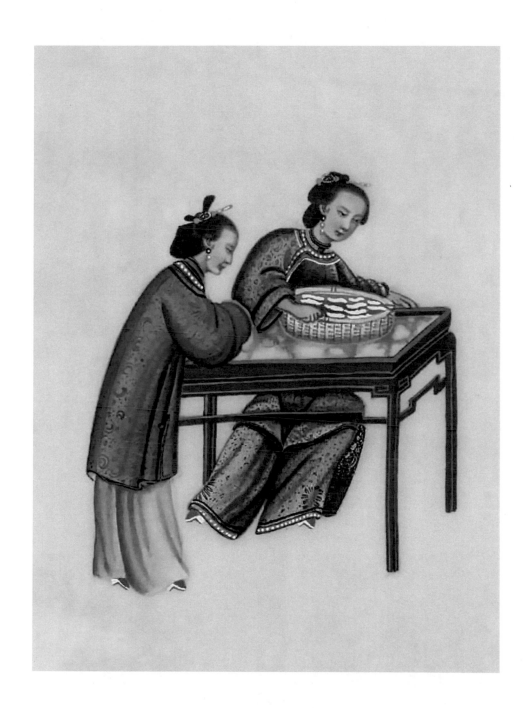

清明炙箔（組圖）

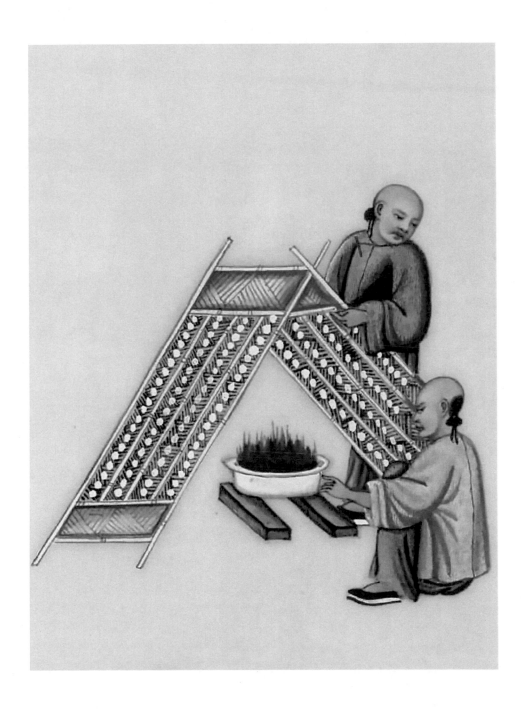

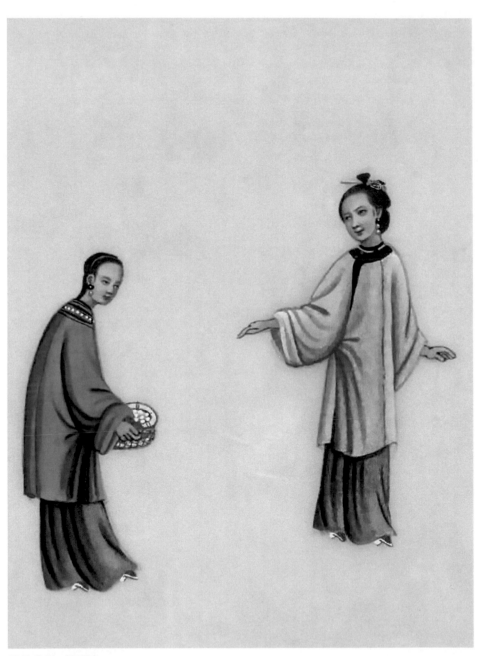

繅熱盆絲（組圖）

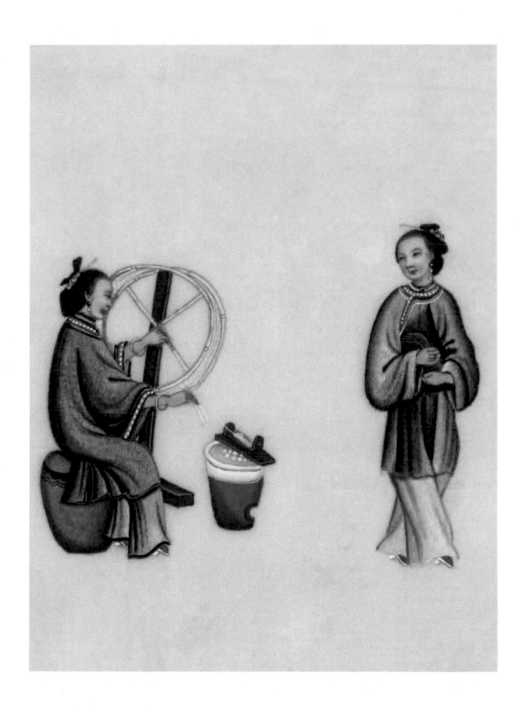

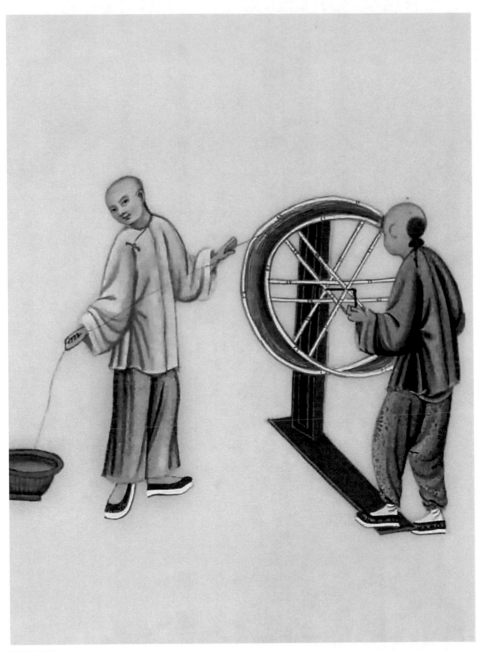

緯車轉動

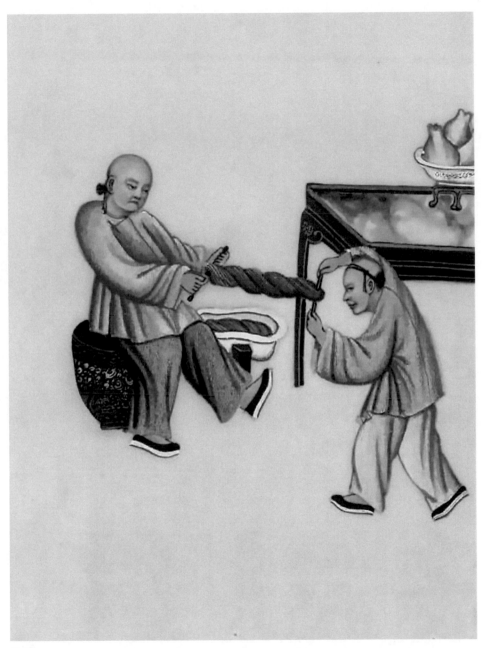

絞絲

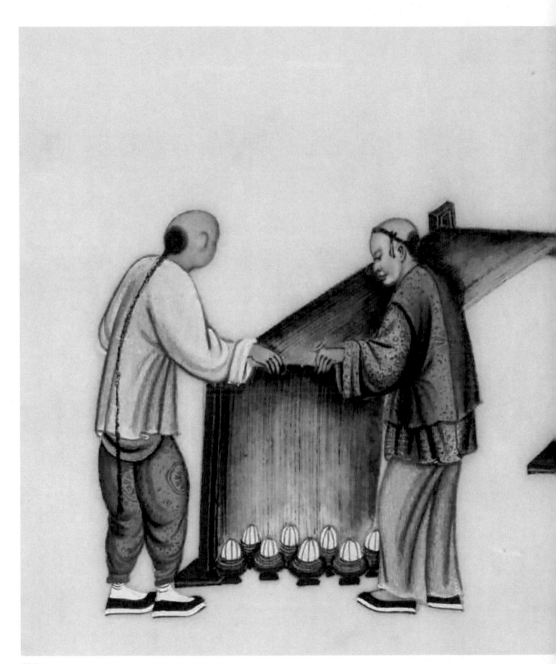

整經

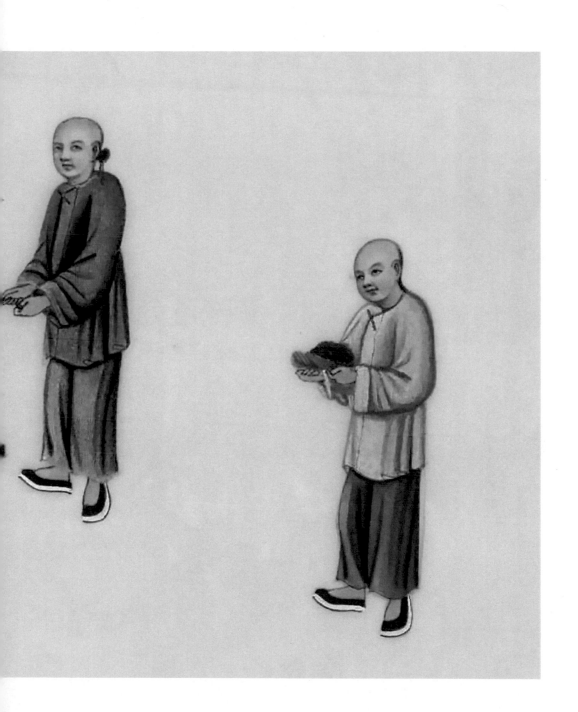

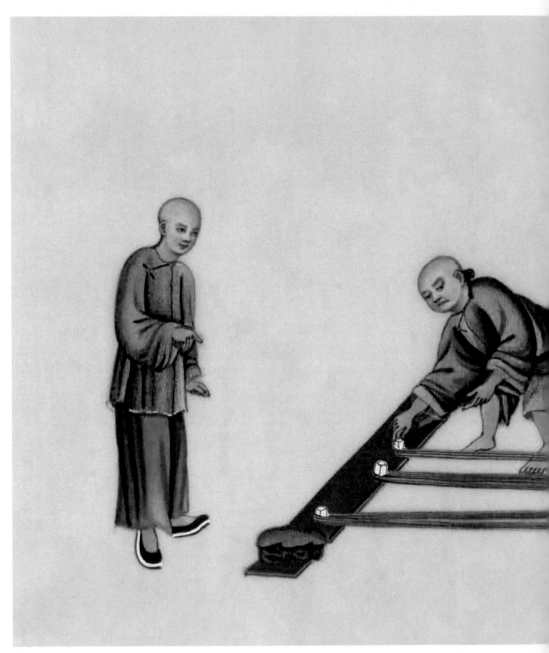

整經

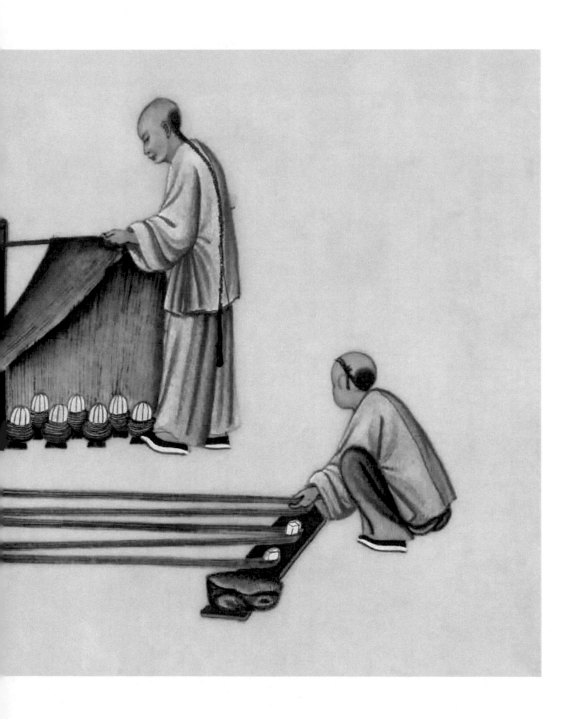

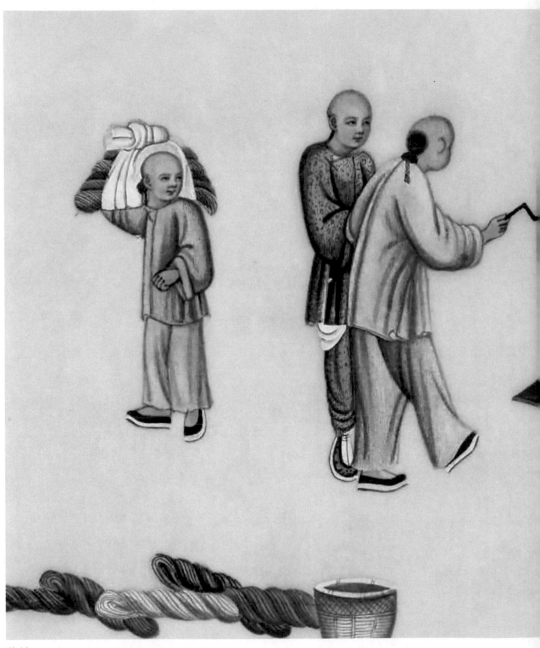

漿絲

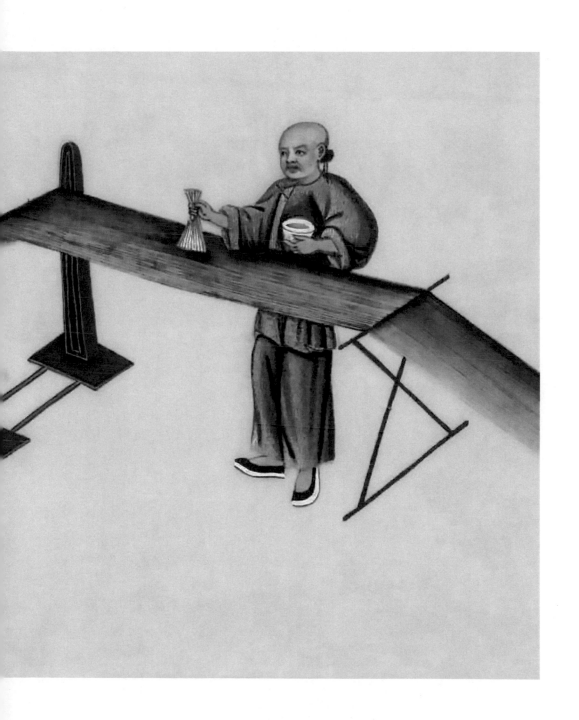

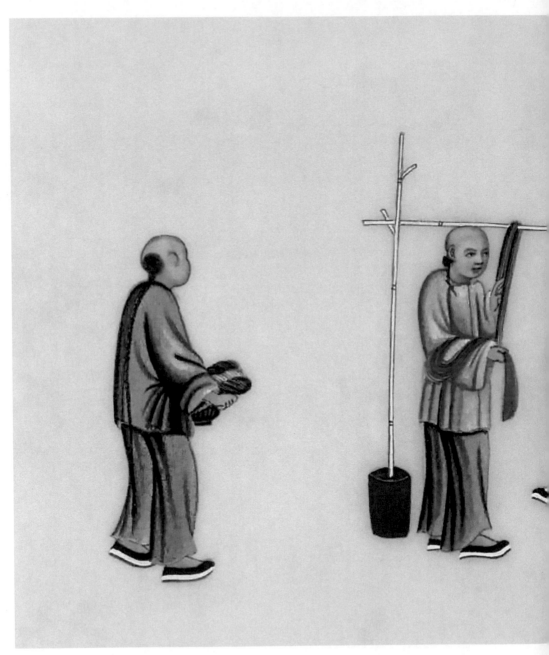

晒絲

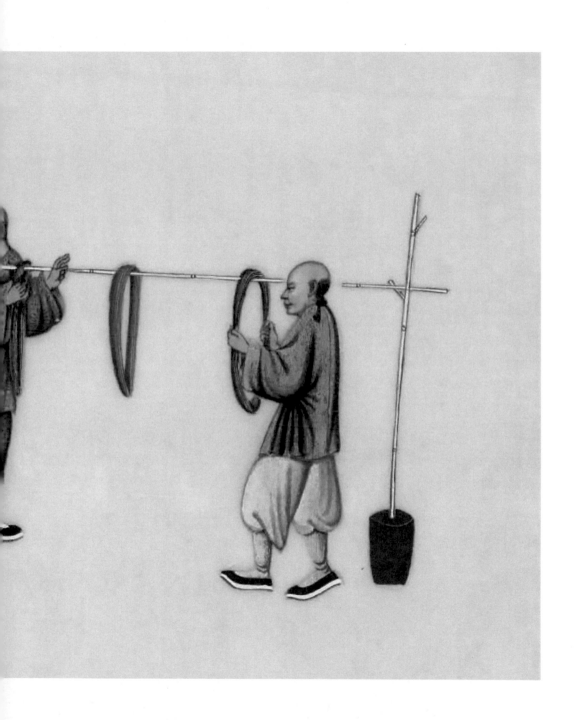

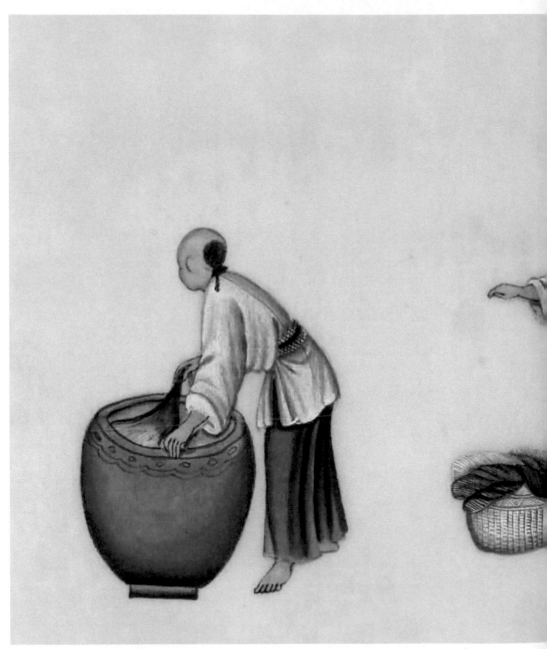

染色

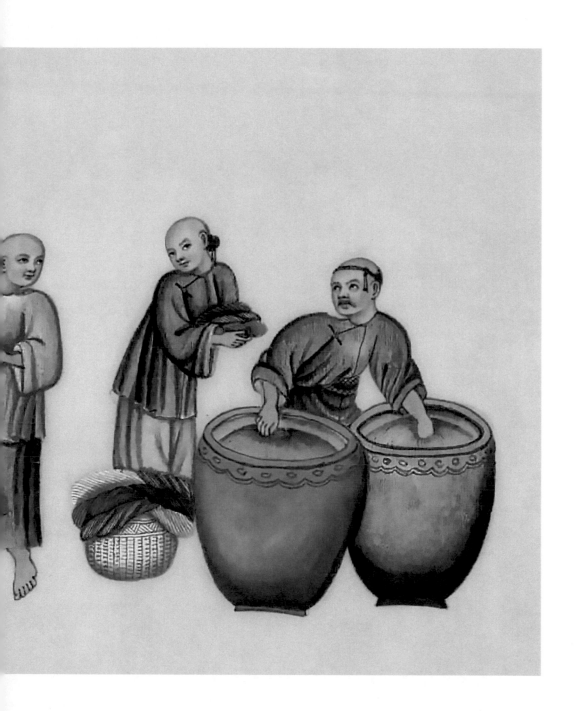

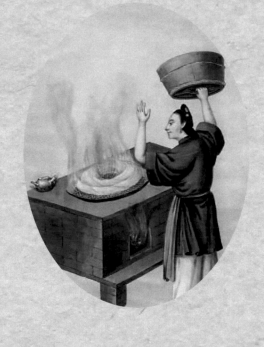

棉紡工藝圖
法國國家圖書館藏

圖像與技藝：清代外銷畫中的棉紡圖

邴嬌嬌、史曉雷（中國科學院自然科學史研究所）

　　中國是最早的棉花產地之一，棉花的種植
和利用可謂歷史悠久。但是，在宋代之前，棉
花的種植並不普及，主要分布在南部和西北少
數民族地區。直到宋元時期，棉花的很多優良
特性才被人們所認識，並且在借鑑和吸收了織
絲和織麻的傳統技藝的基礎之上，棉紡織還有

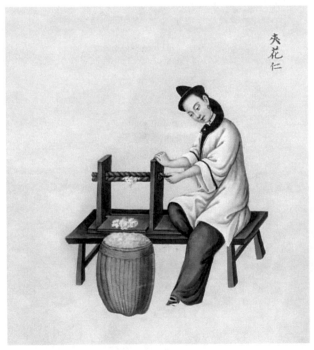

夾花仁

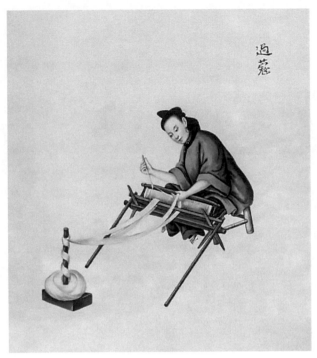

過蔻

了其自身獨特的創新，自此，棉紡織技藝才開
始不斷發展起來。

　　據記載，由於棉紡織技藝的不斷進步和發
展，到明清時期，棉花已經居於紡織原料之
首，成為和蠶絲一樣重要的大宗紡織原料。到
了清代，又出現了專門普及、推廣棉花種植技
術的〈棉花圖〉，可見棉紡織地位之重要。

　　棉花的種植十分廣泛，各地均有種植。隨
著棉桃成熟後的先後開裂順序，逐天採摘。摘
取後需要日晒乾燥，遇到陰天則需要用火烘

乾，否則棉籽不易被趕脫。摘取後的棉花絮和棉籽會混在一起，不易剝離，要想將兩者分開，需要用軋花脫籽的軋棉機。軋棉機有手搖的，也有腳踏的，都是運用上下兩根不同粗細的輥軸的反向旋轉，使棉籽脫離。本書中的「夾花仁」一圖中就是手搖軋棉機。腳踏軋棉機雖然比較容易損壞纖維，也會影響到生產出的棉紗製品的強度，但是由於其工作效率高，受到了普遍歡迎和廣泛利用。

棉花去籽後，蓬鬆度不一，要用彈弓彈松，彈棉花工序操作的精細還是粗糙，直接影響著織布品質的優良粗劣。彈弓一般用竹子製成，兩頭用繩弦繃緊，彈棉花時，用手牽繩以彈，或者用彈椎擊打弓弦，運用彈弓和彈椎的震動，可以將結團在一起的棉彈開，緊實的棉花也會變得鬆散，還可以除去棉花中殘留的一些雜質，使棉花更加潔白乾淨。本書中的「彈花」圖，清晰地繪製了彈棉花的情形，匠人使用的機具與《天工開物》中所繪製的基本相同，而且彈弓和彈椎也都繪製得很清楚。

但是如果要紡製棉紗，還需要將彈好的棉花在木板上搓成長條或棉筒，再在紡縷車上牽引棉緒紡成棉紗。本書的「花條」一圖繪製的就是這個工序。

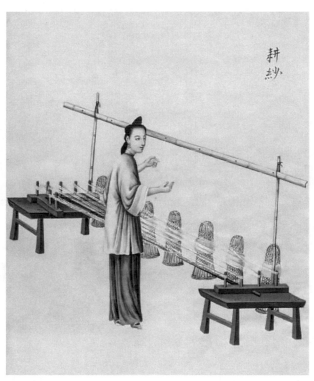

耕紗

紡棉紗的時候，要注意控制速度，慢慢地抽引紡紗，才能保證其不會斷掉，而且足夠堅實緊致，織的布匹才能夠結實。紡好棉紗以後，還需要將兩股棉紗合紡，就是要將兩股或幾股棉紗合捻成線，才可以牽經紡織成棉布。而為了使棉紗合線時均勻地擰成一條線，防止每根紗線鬆緊不一、互相扭結等弊端，還需要用木棉線架控制各縷棉紗的張力，將其織成棉線。

紡棉紗有手搖紡車和腳踏紡車兩種，手搖
紡車又分為臥式和立式兩種。常見的手搖紡車
是錠子在左側，繩輪和手柄在右側，中間用弦
繩轉動，一人就可以進行簡單的操作，而立式
手搖紡車則是把錠子安裝在繩輪之上，再用繩
弦轉動，但是一般需要兩人配合完成。本書中
的皎紗圖，所繪製的正是手搖紡車，畫中紡紗
的女子，一手轉動手柄，一手牽引棉紗，雖然
畫面稍嫌簡略，但是紡車的部件繪製得倒是清
晰可見。

　　紡好的棉紗還需要經過撥車的掉撥，撥繞
成一束紗絞後，再牽經治緯就可以上機織布
了。本書中「號紗」圖中的撥車繪製得較為清
楚，畫面中的匠人正在做掉撥棉紗的工序。由
於撥車的生產速度較低，後來出現木棉軖床
來完成這道工序，按照軖輪的數量，木棉軖床
一次可以撥繞多束紗絞，速度和功率都提高
不少。

　　織布前牽經治緯的準備工作，以及用投梭
布機上經用緯的織布操作，與前文織絲的方法
基本相同。本書中的「漂紗」、「漿紗」、「蒸
紗」、「晒紗」、「上紗」、「耕紗」、「過蔻」、「掃
紗」等圖所表現的工序，雖叫法不同，與織絲
的工序也大致相似。

　　總體而言，棉是極好的紡織原料，而且栽

培管理容易，它不似養蠶繅絲勞累，也不比苧麻緝績辛苦，但是得到的棉花禦寒保暖的效果極佳，而且用處廣泛，王禎《農書》中就有「不養蠶而有棉絮，不種麻而有布匹」、「兼有南蠶北麻之利」之讚。

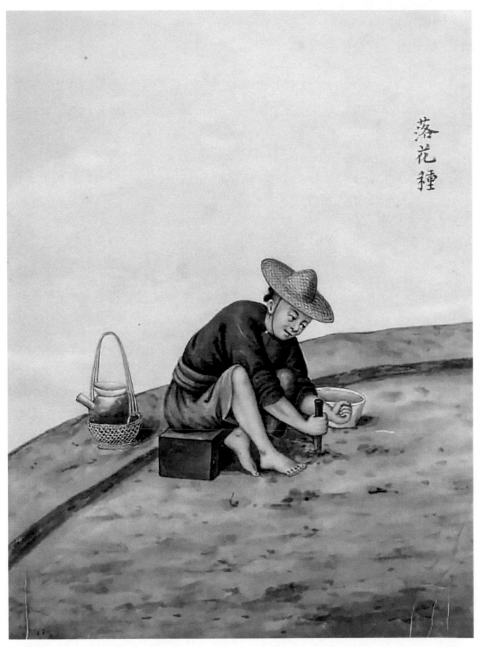

落花種

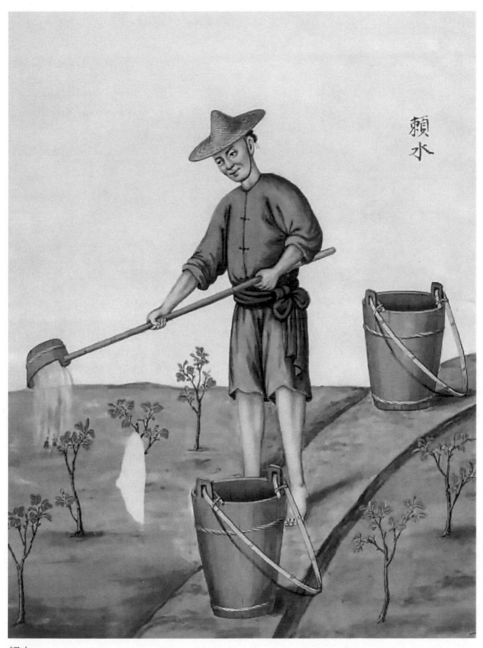

賴水

197

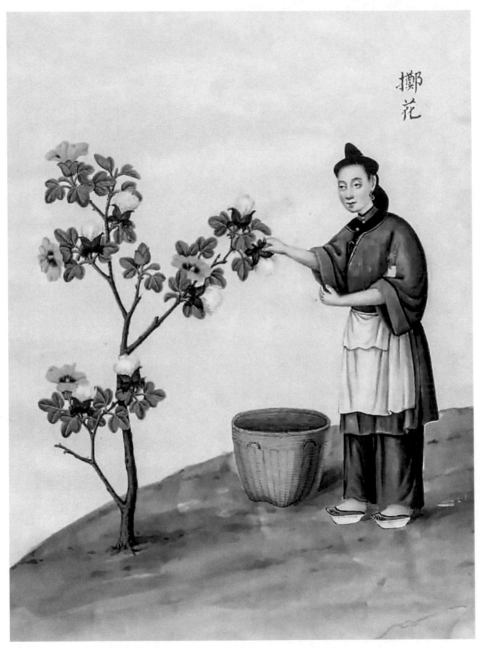

擲花

擲花

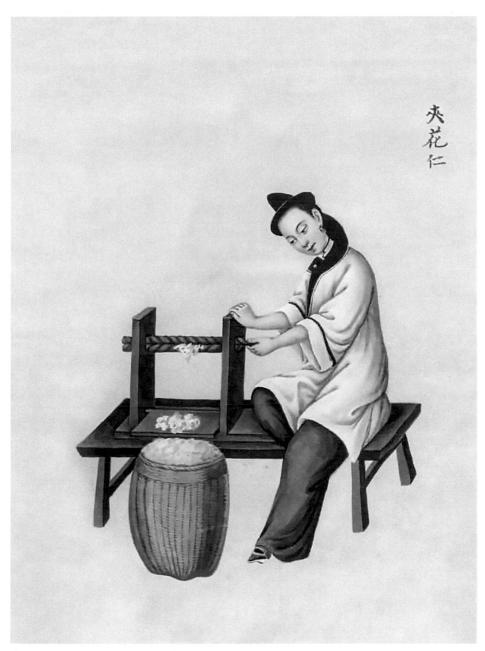

夾花仁

夾花仁

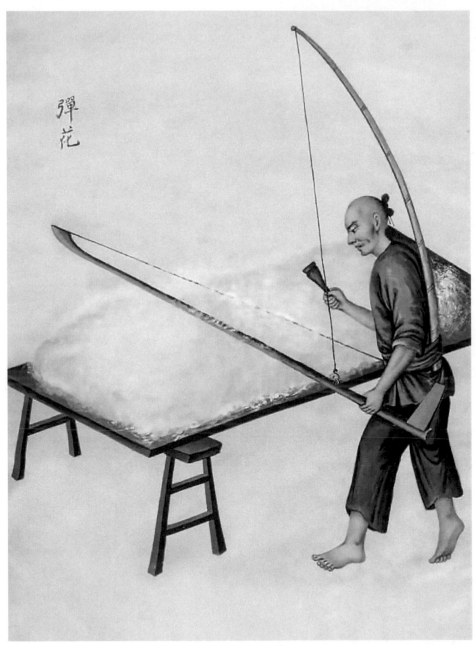

彈花

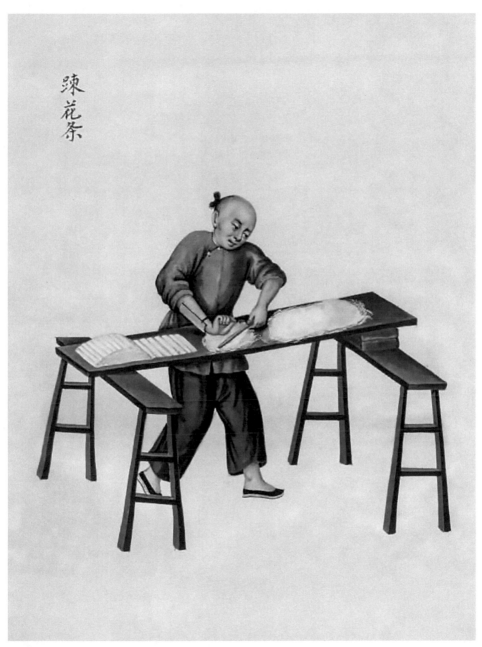

練花条

搓花條

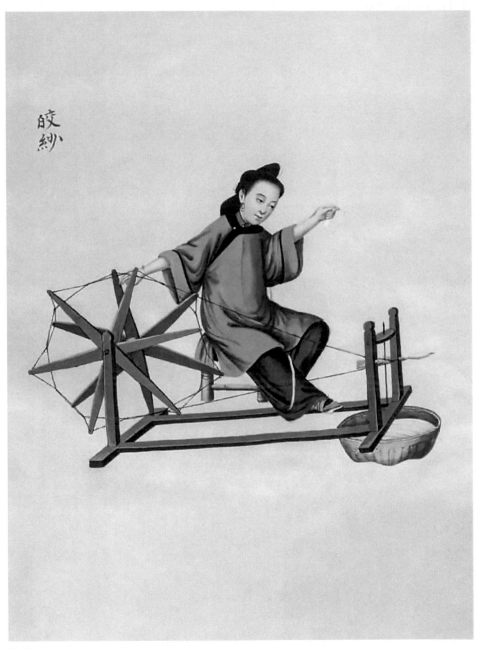

皎紗

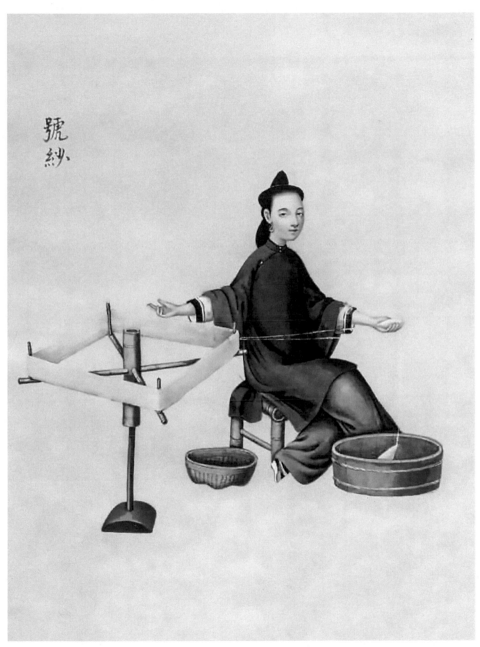

虢紗

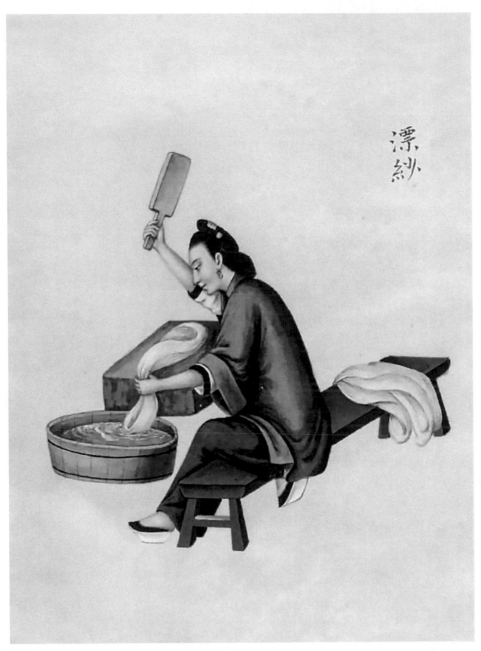

漂紗

漂紗

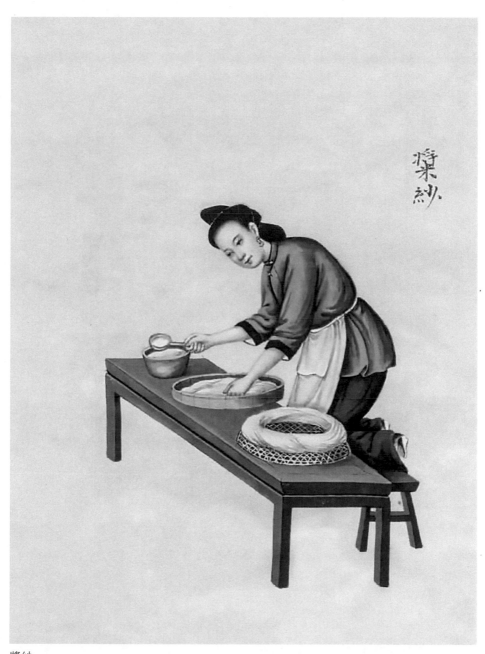

漿紗

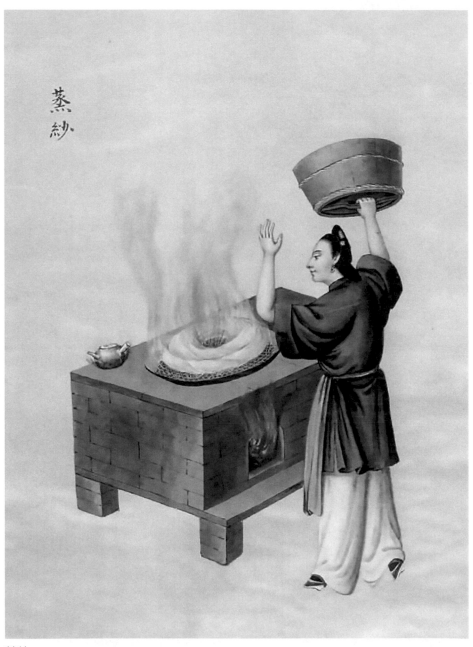

蒸紗

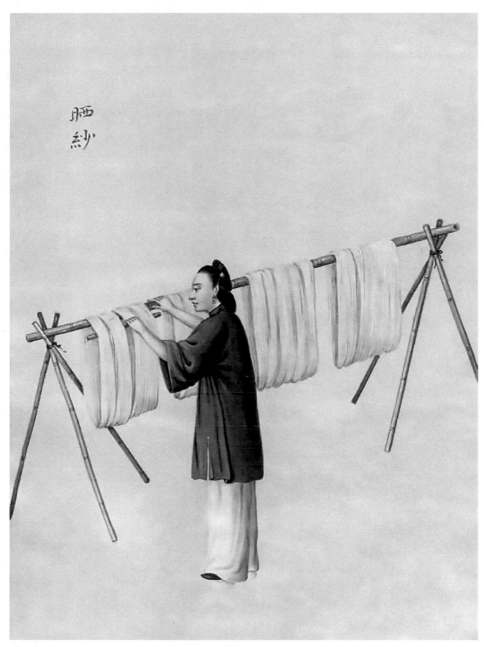

晒紗

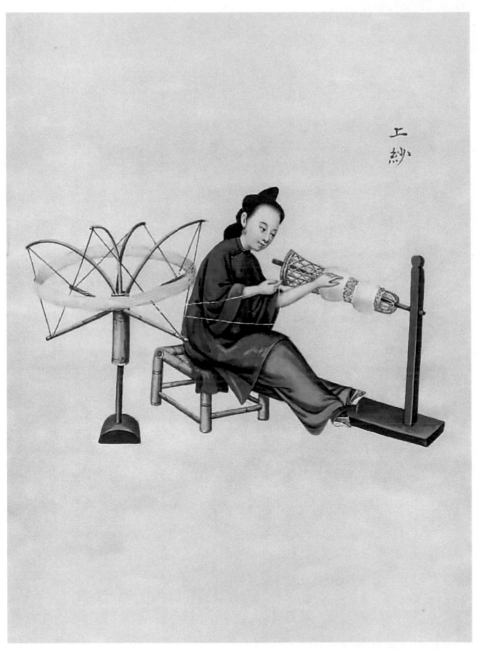

上紗

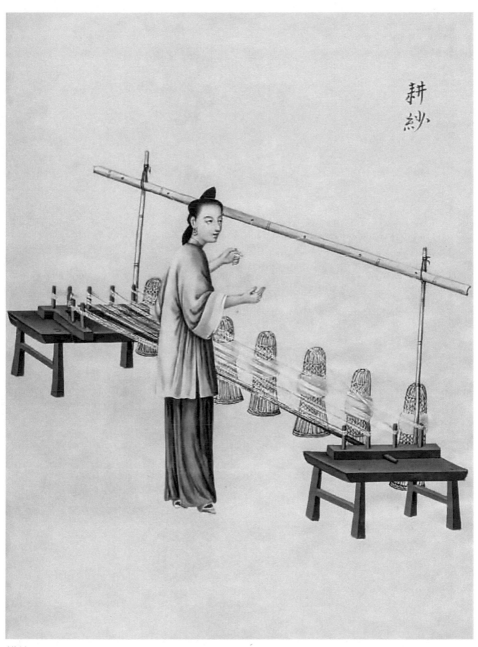

耕紗

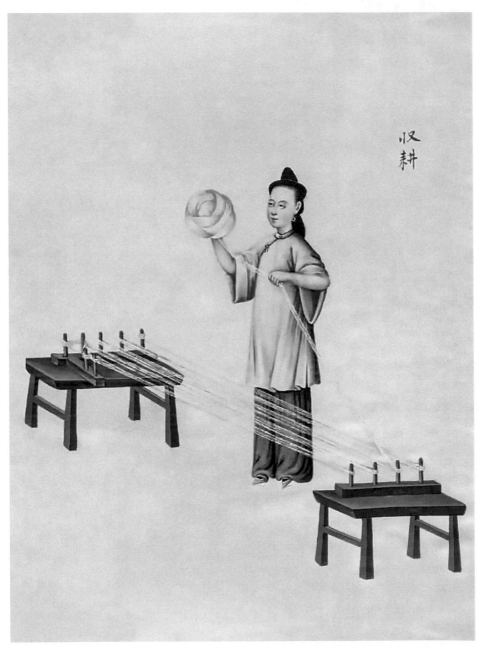

收耕

210

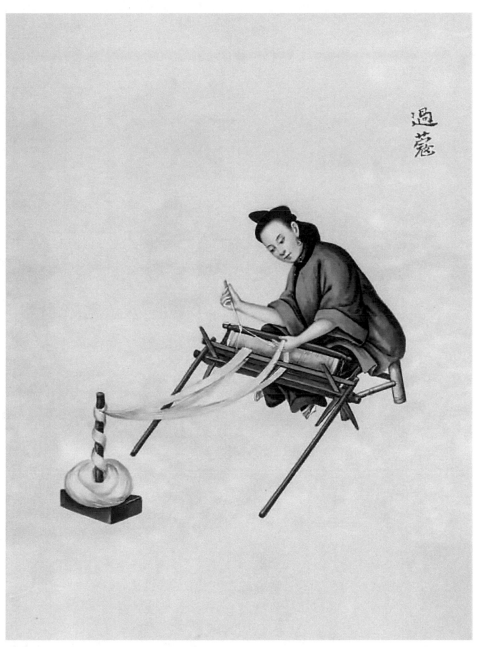

過寇

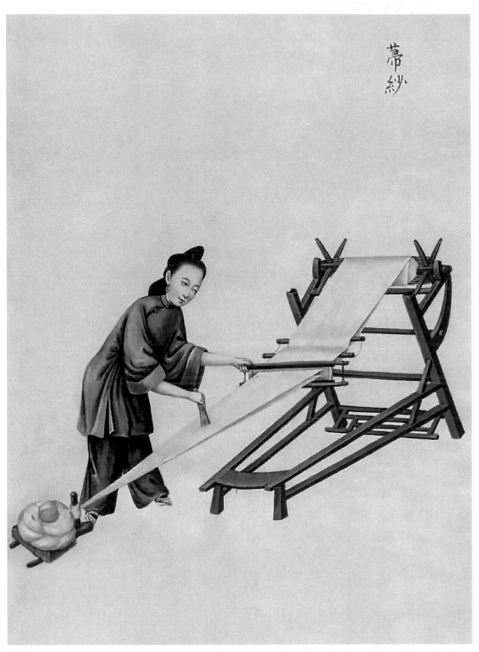

帚紗

掃紗

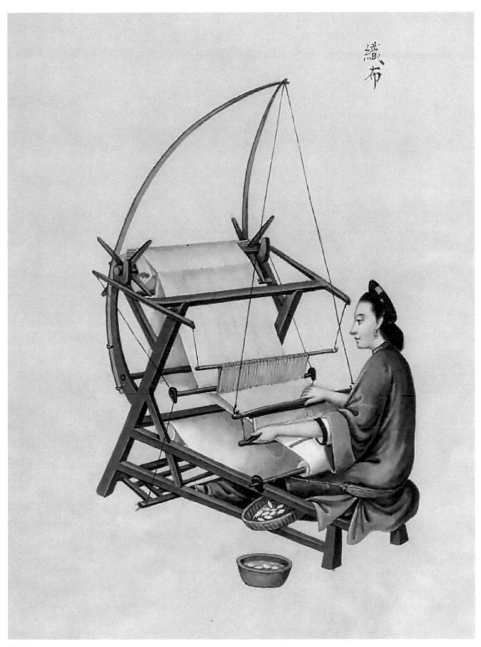

織布

玻璃製造工藝圖
法國國家圖書館藏

玻璃製造工藝流程

　　中國的玻璃製造起源很早，兩千多年前就發明了玻璃製造術，西漢製造出的玻璃衣片和玻璃杯，其工藝已十分精細，數量也相當可觀。

　　但從整個工藝過程看，在相當長的一段歷史時期內玻璃製造業發展十分緩慢，這與它一出現就試圖以仿製玉石為目的有著很大的關係。玻璃的最大特點就是它的透明性，而中國早期的玻璃都是半透明或不透明的，一直採用的模壓和澆鑄成型工藝足以適應這種需要，因此束縛了工藝的改進與發展。後來採用吹管吹

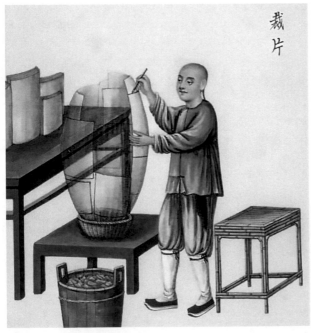

裁片

216

製透明的玻璃器皿，則是在引進西方技術以後的魏晉南北朝或隋唐時期。

中國近代的玻璃工業始於 19 世紀末，起初主要生產瓶罐和器皿，其後燈泡、保溫瓶、儀器玻璃、窗玻璃等都相繼生產。

玻璃製造工藝流程包括配料、熔製、成形、退火、加工等工序：

1·配料。按照設計好的料方單，將生產玻璃的各種原料稱量後在一混料機內混合、攪拌均勻。玻璃的主要原料有：石英砂、石灰石、長石、純鹼、芒硝等。

2·熔製。將配好的原料送入熔窯內，經過高溫加熱，形成均勻的無氣泡的玻璃液；將玻璃液溫度調節到成型所需的溫度，保證成型黏度。

3·成型。成型包括手工成型、機械化成型、半機械化成型，也稱作吹製法、拉製法、壓製法、吹壓製法。

4·退火。玻璃在成型中經受了激烈的溫度變化和形狀變化，如果直接冷卻，很可能在冷卻過程中或以後的存放、運輸和使用過程中自行破裂（俗稱冷爆）。為了消除冷爆現象，玻璃製品在成形後必須進行退火。

5·加工。有熱加工和冷加工。熱加工有熱切割、熱封接、造型等工藝，冷加工有拋磨等。

本書選收的這套十幀的清末廣州外銷畫，大體繪製出了近代玻璃的製造過程。

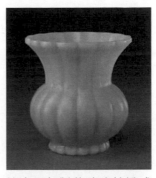

清雍正年製黃玻璃桔瓣式渣斗

清乾隆年製藍透明玻璃八稜瓶

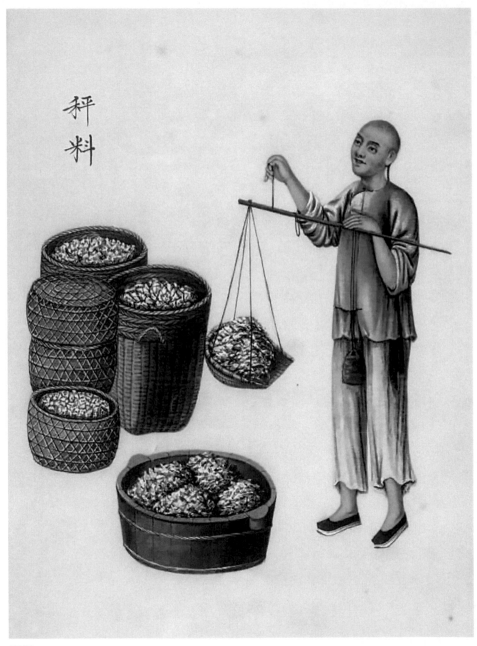

秤料

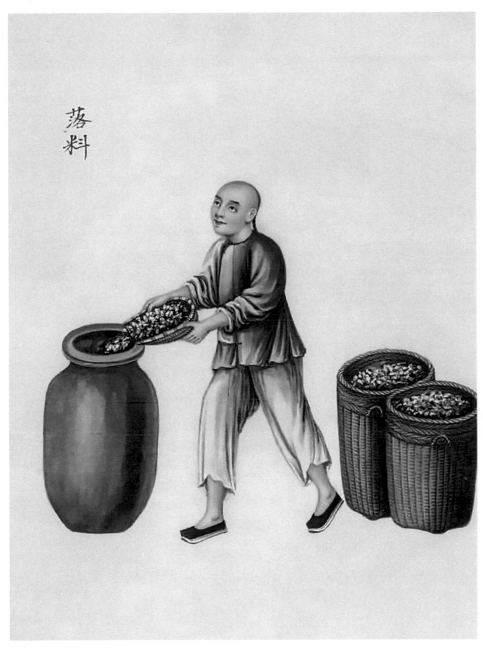

落料

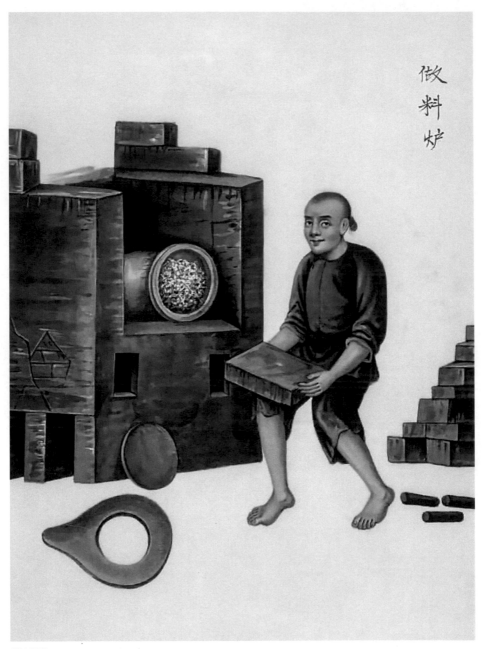

做料炉

做料爐

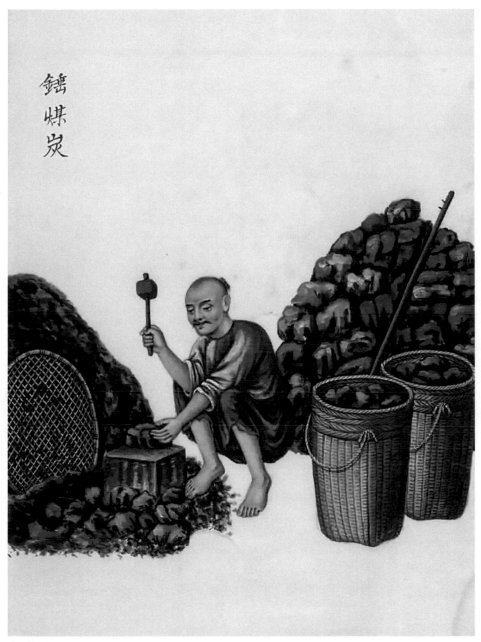

錘煤炭

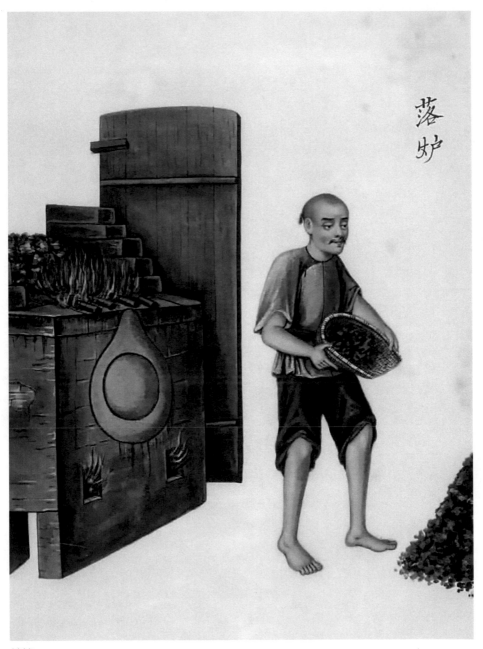

落爐

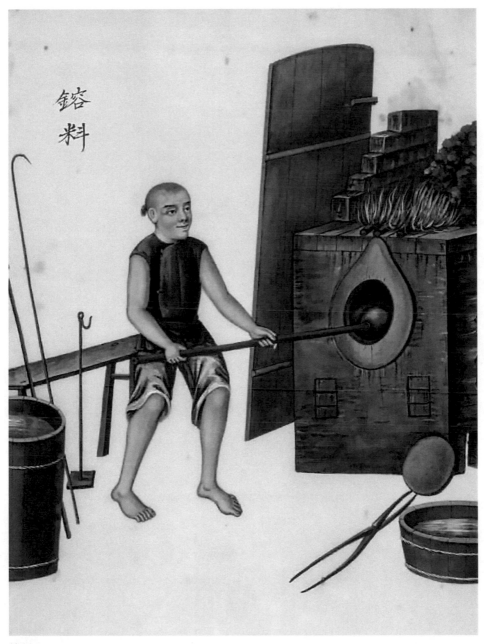

鎔料

熔料

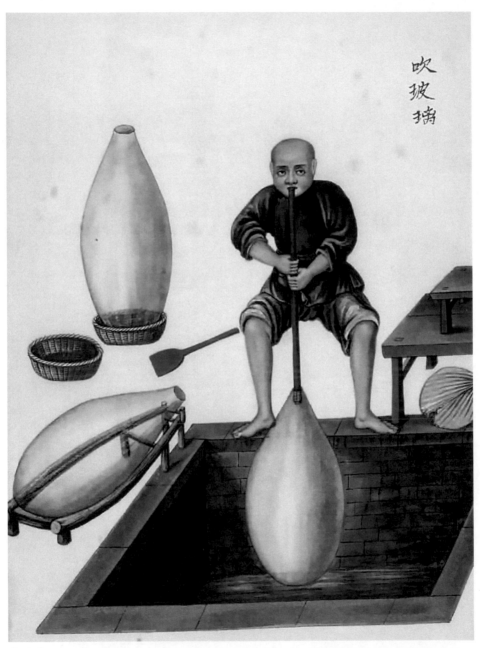

吹玻璃

扇風玻璃

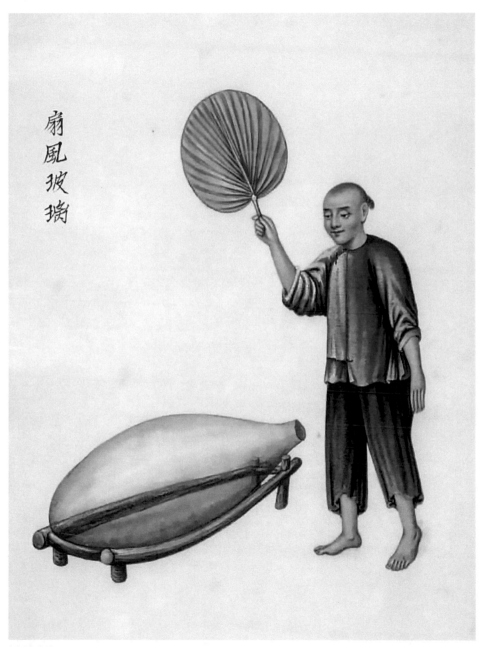

搧風玻璃

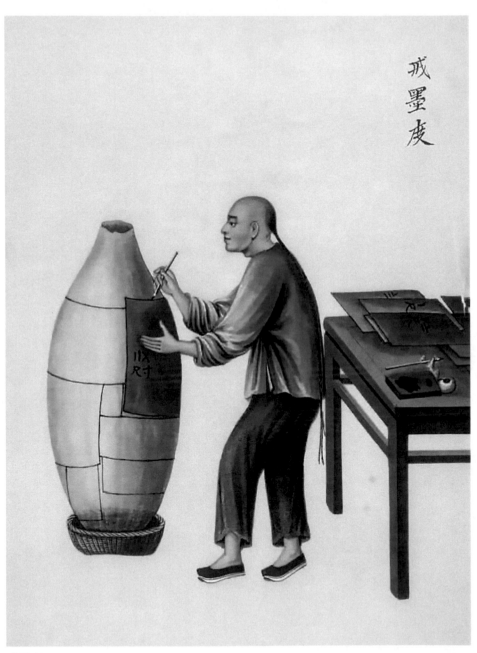

戒墨度

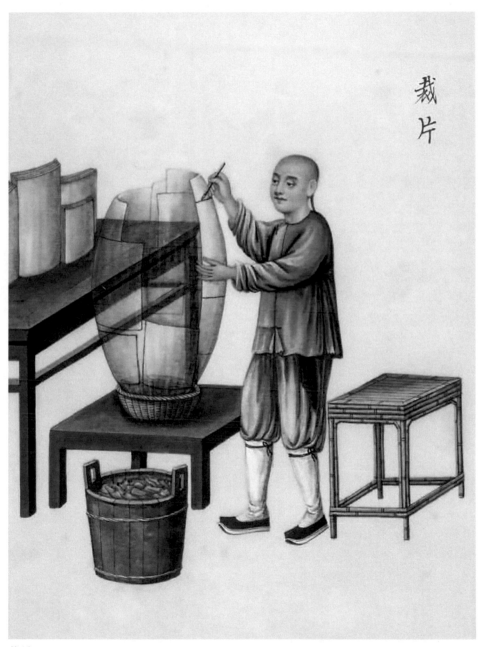

裁片

裁片

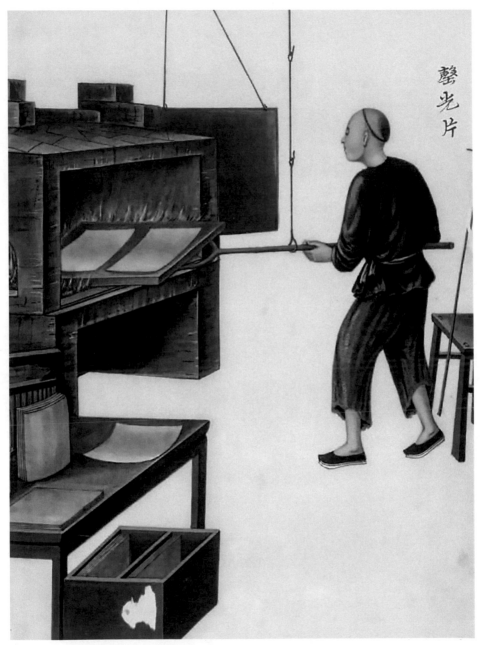

罄光片

磨光片

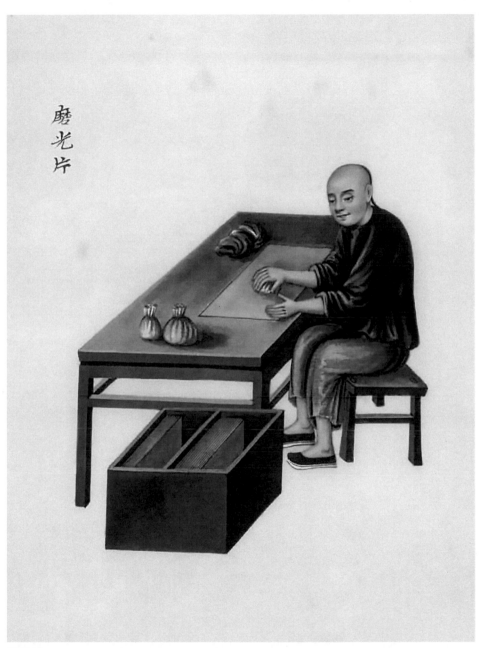

磨光片

煤炭開採工藝圖
法國國家圖書館藏

煤炭開採工藝圖

　　中國是世界上煤炭儲量最豐富的國家之一，也是世界上發現、開採和利用煤炭最早的國家之一。遠在西元前 500 年左右的春秋戰國時期，煤已成為一種重要產品，稱為石涅或涅石。西漢至魏晉南北朝，出現了一定規模的煤井和相應的採煤技術。隋唐至元代，煤炭開發更為普遍，用途更為廣泛，冶金、陶瓷等行業均以煤作燃料，煤炭成了市場上的主要商品。17 世紀中葉，明末宋應星的《天工開物》一書，系統地記載了中國古代煤炭的開採技術，包括地質、開拓、採煤、支護、通風、提升以及瓦斯排放等技術，說明當時的採煤業已發展到了一定的規模。但在相當長的時期內，中國的煤炭開採技術始終停留在手工作業生產的水準上。本書選收的這套清末廣州外銷畫，簡單繪製出作為民生百業的採煤業的生產工序。

　　在中國古代，生產煤炭的場所統稱為煤窰。煤窰幾乎遍布全國各省區，其規模不等，從業人員數量不一。例如在陝西白水縣，清朝乾隆年間，「西南兩鄉有煤井四十眼，挖煤攬煤人工，約記三五百人」（清代盧坤：《秦疆治略》）。

　　煤炭作為一種礦產資源，一般都蘊藏在不

同深度的地下，要把它開採出來，一定要打井，或豎井或斜井或平硐。

　　古代採煤時，尚沒有測繪和地質勘探的概念，「明清時，北京地區的窯主開拓窯巷時，多採用以步丈量距離，用手羅盤定向和在現場目估等方法進行測繪，並能構畫出示意地形圖」。有的則透過在地面找礦苗，辨土色，尋找煤層露頭。這套外銷畫中的最前兩幅就繪製了類似的找礦方法。

　　採煤地點確定後，接下來就是鑿井。在古代，由於受生產工具、技術和設備條件的限制，煤窯的井筒不可能過深。在河南鶴壁發現的宋元時期古煤井為「圓形豎井，直徑 2.5 公尺，井筒深 46 公尺左右。……從該煤井的井下布置來看，最長的巷道為 100 公尺左右」（吳曉煜：《煤史鉤沉》，煤炭工業出版社，2000 年 12 月）。這是指自上而下的直井，也有橫向開採的平硐。明代李時珍在《本草綱目》第 9 卷曾有平硐採礦的記載，「石炭，南北諸山產處亦多。昔人不用，故識之者少。今則人以代薪飲爨，鍛鍊鐵石，大為民利。土人皆鑿山為穴，橫入十餘丈取之。」這裡的「橫入」，應為平硐採煤。縱向的煤井鑿到煤層後，開始橫向掘進和開採。橫向掘進和開採的半徑距離長短不一，從 20 公尺到 100 公尺甚至更長。

當時的煤炭生產全部採用的是手工方式，採煤的工具主要有鑿、錘、鎬、釬、鍬、鍬等，採煤靠人工用鐵鎬等工具刨，運輸靠人背和拉筐，提升用轆轤，排水用人挑或戽斗汲水。

　　採煤方法，主要是巷道採煤法（又稱坑道採煤法）和冒落採煤法（俗稱放大棚）。巷道採煤法即煤井延伸到可採煤層後，沿煤層走向和傾向挖掘縱橫交錯的煤層巷道，完全採用掘進出煤。為防止頂板塌落，延長煤窯的使用期限，巷道採煤法一般不回採，靠巷道之間的方形煤柱自然支撐頂板。這種「蟻穴式」採煤方法，在薄煤層和中厚煤層中多有採用。冒落採煤法一般是在煤層較厚和煤層傾角較大時採用。這種方法一般是沿煤層底板挖掘煤層走向平巷，掘至一定長度後，沿煤層傾向挖掘上山巷道，然後採用讓煤層冒落的方式採煤。冒落的高度，以見到頂板矸石層為限。一個棚口作封堵處理後，後退10至20公尺挖掘第二個棚口，以此循環往復。這套外銷畫中的「打山頂吼口」，就應是畫的這種「棚口」。

　　這兩種方法的煤炭回收率一般在百分之二十到三十之間，並且很不安全，但這兩種採煤方法自古代沿用到現代，具有一定普遍性。

儘管生產方式原始落後，但一批儲量豐
富、地理位置優越的煤窯所在地，逐步成為中
國近現代煤礦的濫觴。

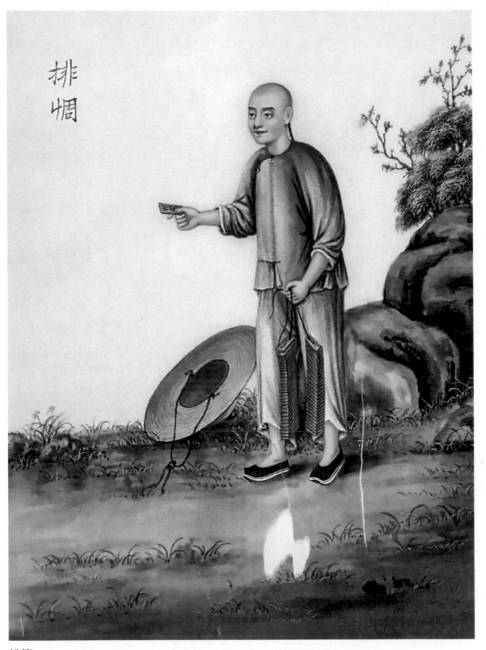

排簹

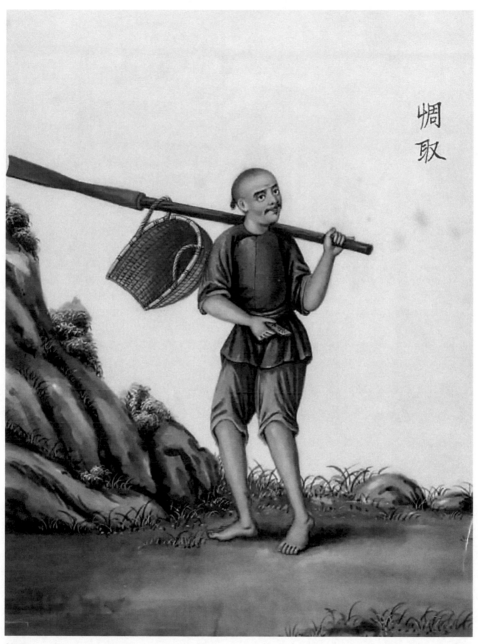

惆取

籌取

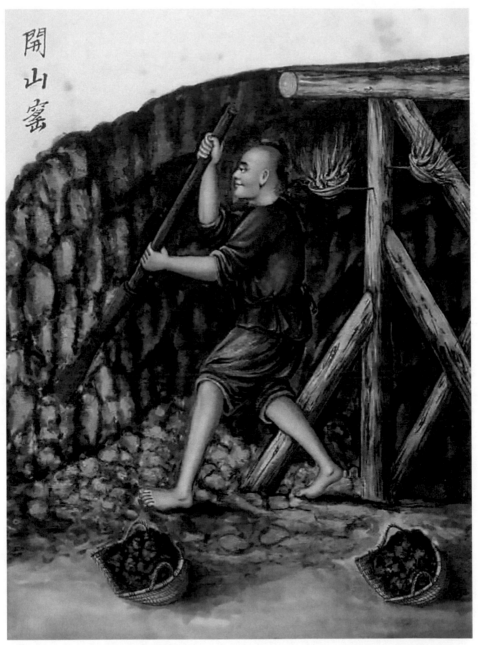

開山窰

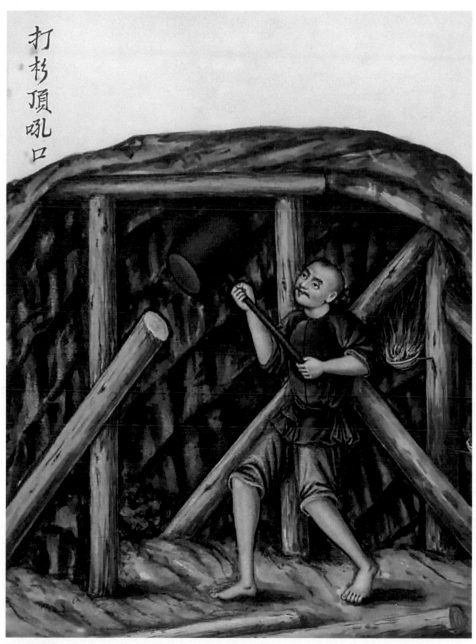

打山頂吼口

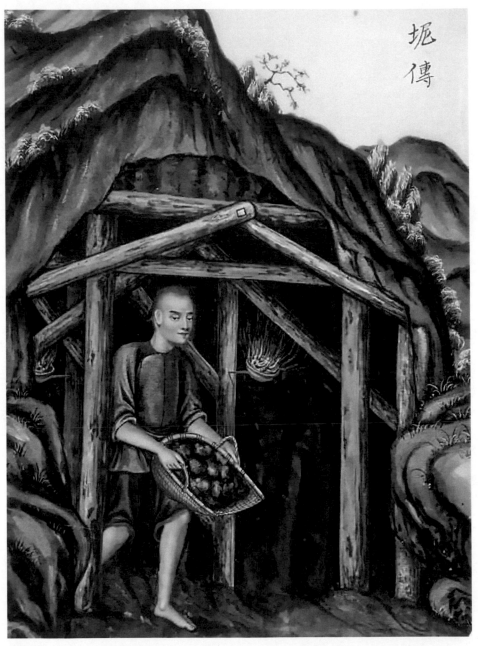

堀傳

傳泥

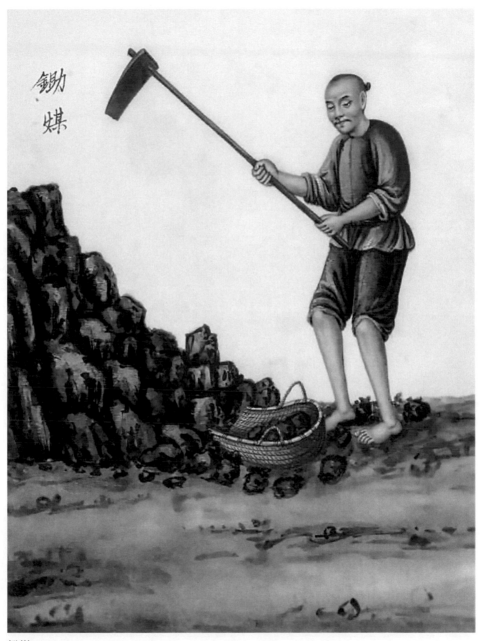

鋤煤

傳坭

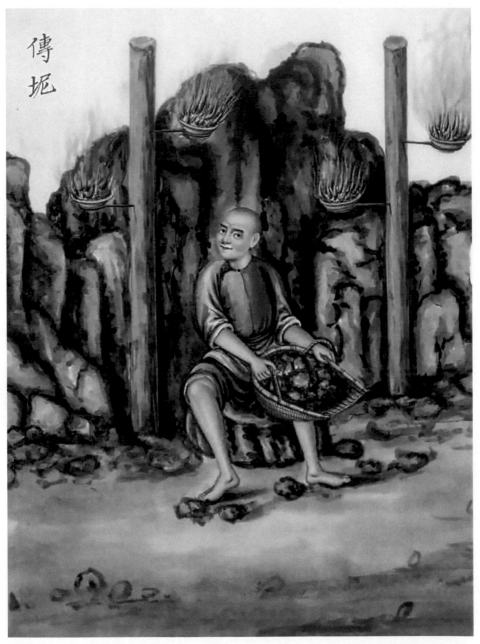

傳泥

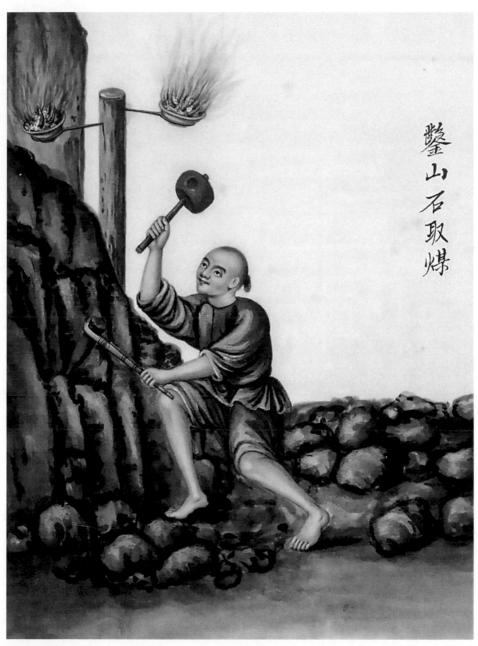

鑿山石取煤

鑿山石取煤

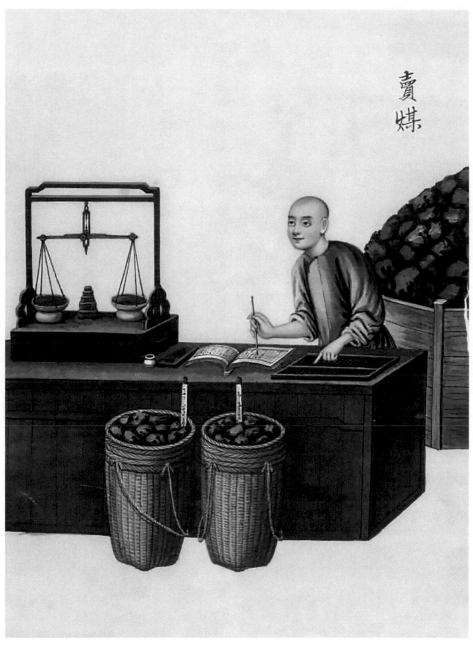

賣煤

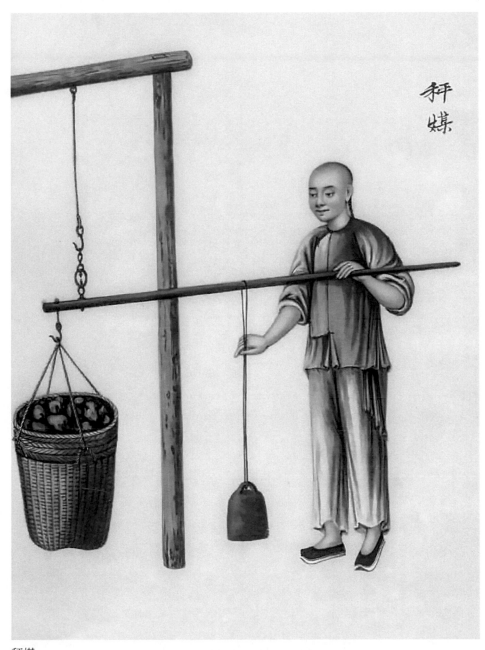

秤煤

245

漆作工藝圖
法國國家圖書館藏

漆作工藝圖

　　漆的使用，遠在新石器時代就開始了。大約在 7000 多年以前，中國古人就已經能製造漆器了。根據是 1978 年在浙江餘姚河姆渡文化遺址中發現了朱漆木碗和朱漆筒，經過化學方法和光譜分析，其塗料為天然漆。7000 歲的木碗，證實了中國是朱漆器藝術的發祥地，漆器是中華民族燦爛文化中一支奇葩。

　　中國古代使用的是生漆，由漆樹的樹脂製作，採收的方法就和今天採收天然橡膠類似，都是割開漆樹的樹皮，然後收集從漆樹的傷口流出的汁液，這汁液就是生漆。製作的主要流程就是在採收生漆後，透過日晒等方法使生漆脫水變成可以作為塗料使用的熟漆，然後按比例添加桐油等乾性植物油，就可以使用了。

　　桐油是乾性植物油，也能產生高聚物薄膜，將油與漆合用，是個技術創舉。夏商周時期，漆器的應用有所發展。1973 年在河北臺西村商代遺址發現了漆器殘片。《史記》中也有豫州貢漆之說。漆器手工業主要由官家經營，此後歷代相襲，各朝均設官辦作坊。

　　戰國時期，漆器業形成了長達五個世紀的空前繁榮。漆器生產工序複雜，品種又特別繁多，這時的漆器很昂貴，使新興的諸侯不再熱

西漢彩繪漆器套盒

古典建築營造法中，木製七梁八柱都以大漆彩畫為主要建
築裝飾。

衷於青銅器，而把興趣轉向光亮潔淨、易洗、體輕、隔熱、耐腐、嵌飾彩繪五光十色的漆器，於是，漆器在一定程度上取代了青銅器。

秦漢漆器的生產技術有了很大的發展，漢代達到鼎盛時期，史書多有記載，出土文物亦不少。漢代漆器的生產組織嚴謹，出土的漆器銘文上記錄下來的分工名稱就有：素工，做漆胎灰底；髹工，在漆胎上塗漆；畫工，在漆器上作畫；上工，在漆器上進一步塗漆；銅扣黃塗工，在漆器的銅耳上鎏金；銅耳黃塗工，在漆器的銅耳上鎏金；清工，相當於現今的檢驗工，做最後修飾；造工，作坊主；漆工，專門製漆；供工，供應材料。可見分工之細密。本部分收入的清末廣州外銷畫中的漆器製作圖，就有其中的工藝流程。唐宋元明清各代，漆藝呈現持續大發展趨向，漆器工藝品類繁多，技藝精湛，並不斷有許多創新，比如雕漆、戧金、螺鈿鑲嵌等。

清代「清宮內務府造辦處」，下設 42 作，其中設有「漆作」。漆器產品主要有車、船、轎、儀仗及皇室、貴族所用的日用家具和器具，也有各種裝飾擺件。

清代官式古建築營造技藝分為瓦作、木作、石作、搭材（彩）作、土作、油漆作、彩畫作和裱糊作，簡稱「八大作」，其中油漆作主

要內容為地仗和油皮（木結構基層處理和油漆）兩項。傳統的地丈做法有一麻五灰，用發製的血料，熬製的桐油、灰料等材料，配以線麻或苧布，經過十三道工序製作而成，對木結構進行修飾與保護。油皮則在地杖上搓製而成，通常為紅色樟丹（一種漆的添加劑），顏色光亮均勻。本部分收入的外銷畫，繪製了古建築的漆作工序，其中的披漆麻灰、搓油、熬膠，都是為使油漆、彩繪更加固著、光亮。

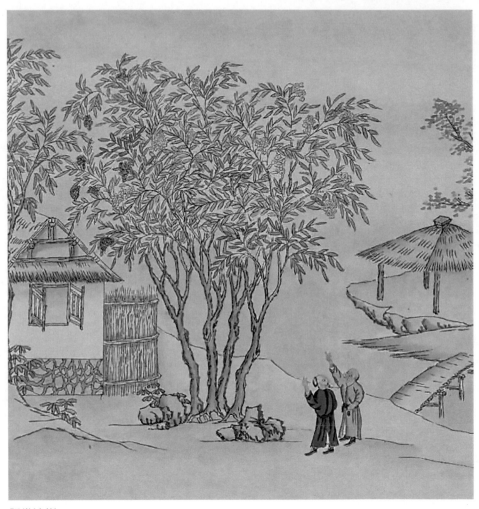

觀賞漆樹

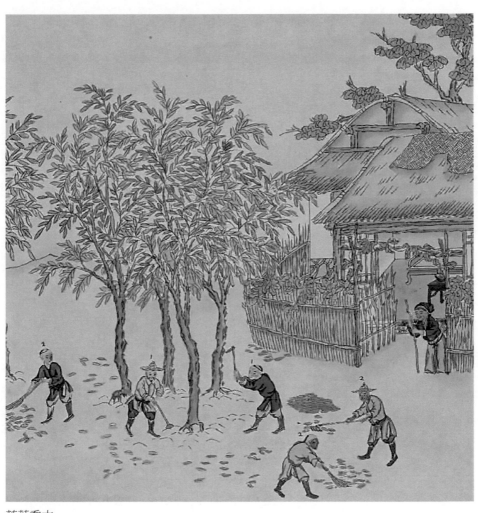

落葉喬木

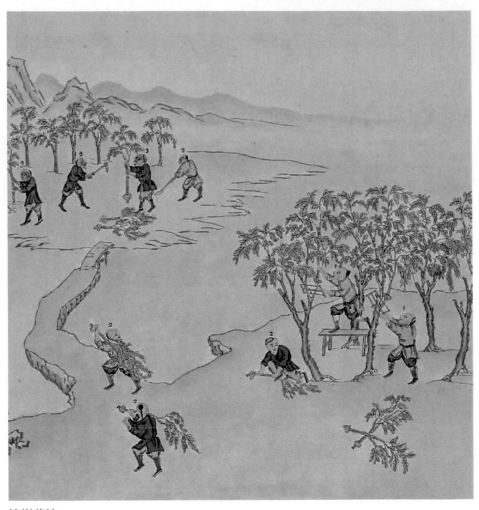

漆樹剪枝

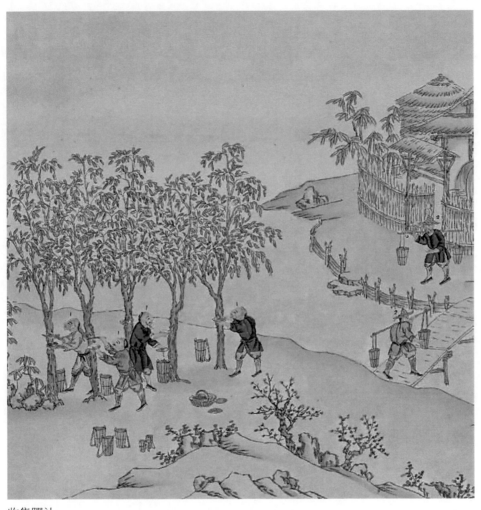

收集膠汁

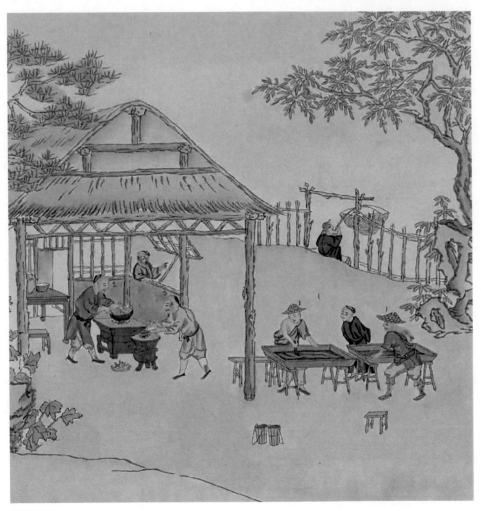

熬製漆汁

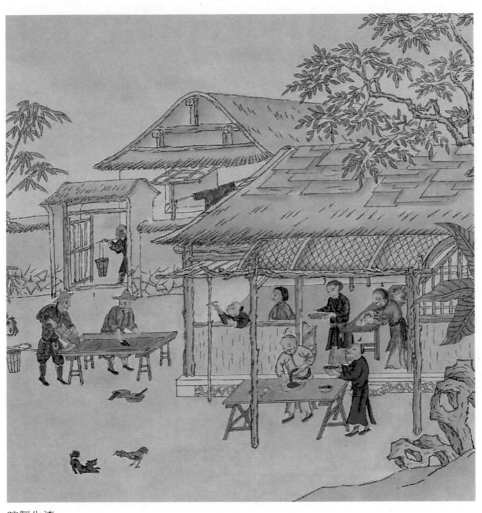

晾製生漆

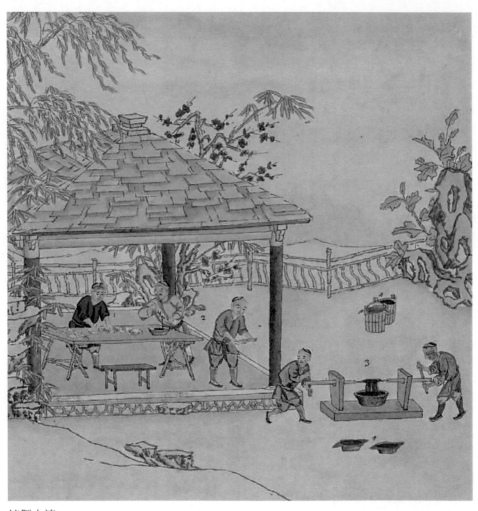

練製大漆

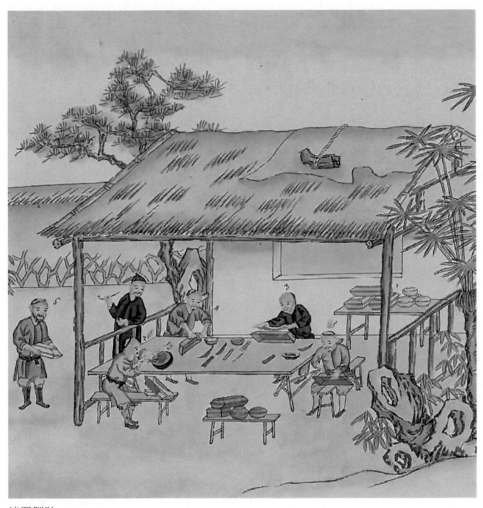

漆器製胎

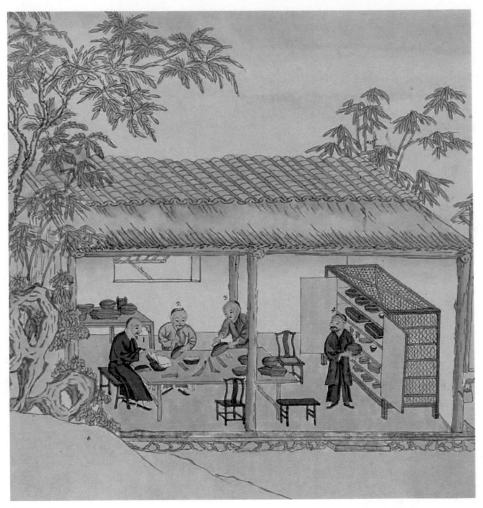

描繪紋飾

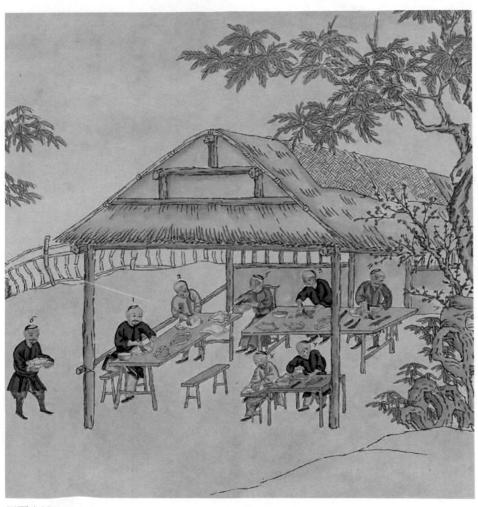

反覆上漆

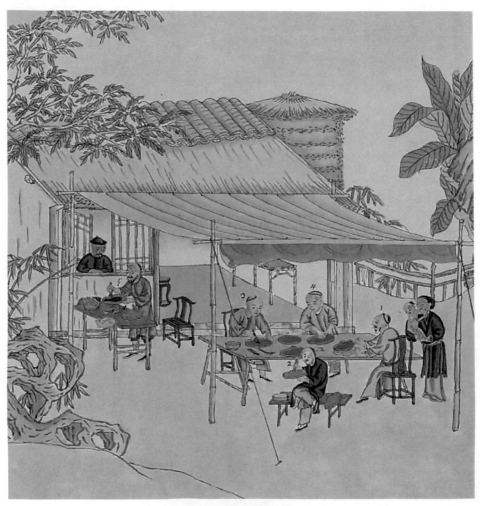

刷製上色

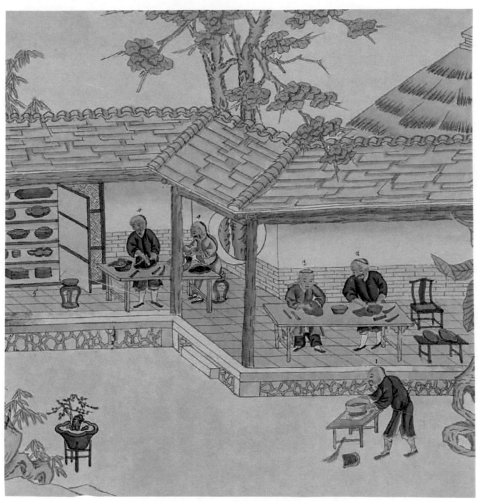

剔刻推光

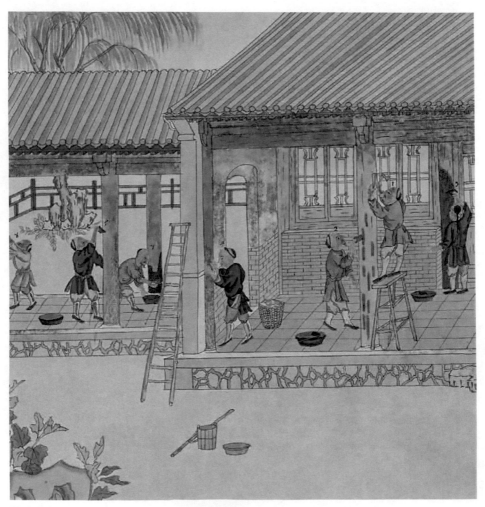

披漆麻灰

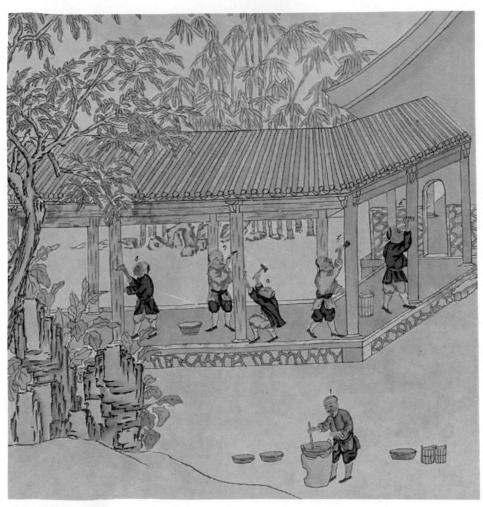

梁柱塗漆

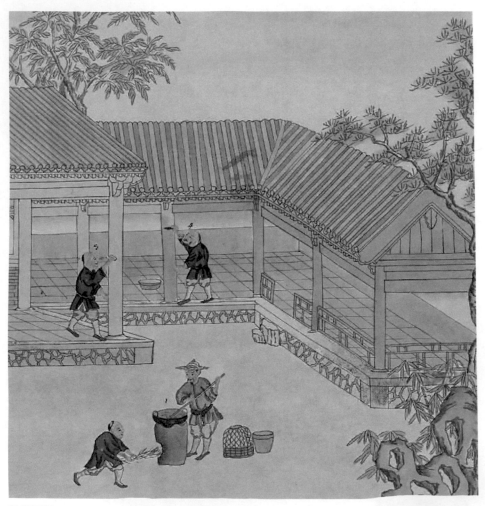

熬膠刷漆

大漆彩繪

各式爐灶圖譜
法國國家圖書館藏

中國各式爐灶圖譜

　　灶具是專供人們烹煮食物和燒水用的設備，在日常生活中占據十分重要的地位。根據考古資料得知，先秦時期的人們一般是在屋內對著門口處設一灶坑或火塘，除用作燒水做飯外，還有照明、取暖和保留火種的功能。從西漢開始在房舍內壘砌有正規的爐灶，在西漢至隋代這一漫長的歷史時期中，從考古挖掘的墓葬中，曾發現很多隨葬的灶具明器，而隋唐之後則少見。

　　西漢早期曾在同一座灶上開有多個灶門，到後來不再出現這一現象，人們選擇了開一個灶門的形式，只需在一處塞柴燒火，即可同時

清代北京做元宵圖，其中用的就是架子涼爐。

煮飯燒水。古人還對整座灶臺進行了合理的安排，在灶臺火力最大的火眼上置鍋，可用作烹飪；在灶臺火力較小的火眼上置釜、甑，可用作蒸煮；離灶門最遠處的火眼火力最弱，便在上面置罐用於溫水。

透過總結實踐經驗，人們疊砌灶的工藝也不斷得到改進。例如從南朝開始，往往在前端灶口處增設有高聳的擋火牆，有了擋火牆，在鍋臺前烹飪的人可免受煙燻火燎之苦，以保證灶臺的清潔和食物的衛生。在灶口一側置放熄薪炭罐，並使用火鉗等。有了火鉗，等於加長了手臂，在挾置燃燒著的柴火時也不致被明火灼痛燒傷。

本書選入的這套清代廣州外銷畫「中國各式爐灶圖譜」，可以稱為中國廚房文化的博物館。各式各樣的爐具灶具應有盡頭，驚奇感嘆之餘，不能不使我們對祖先的爐灶文化生出敬畏。中國古式廚房裡的器具，有案子，有碗櫃，有缸有罐，有爐灶，它是中國古代勞動人民智慧的結晶，而且非常環保科學。各式爐灶將實用性和藝術性有機地融合為一體，蔚然成為中國民俗文化的重要部分。遺憾的是，由於篇幅和時間所限，編者未及找到這方面的專家對每個爐灶的淵源、功用都做出詳解，期待在來日修訂時能彌補這一缺憾。

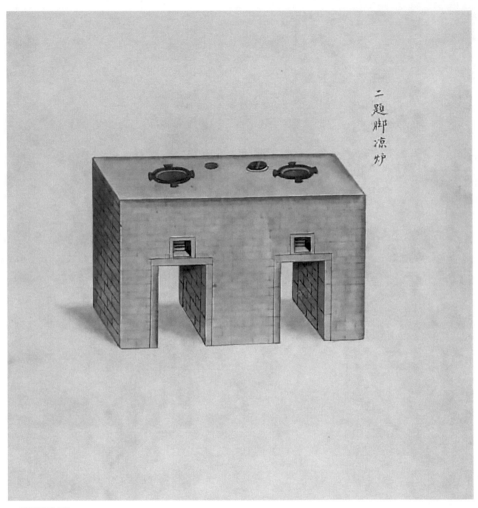

二題腳涼炉

二踢腳涼爐

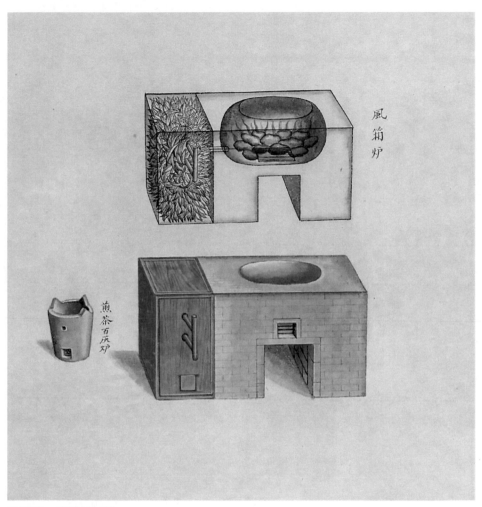

風箱爐、煎茶百厭爐

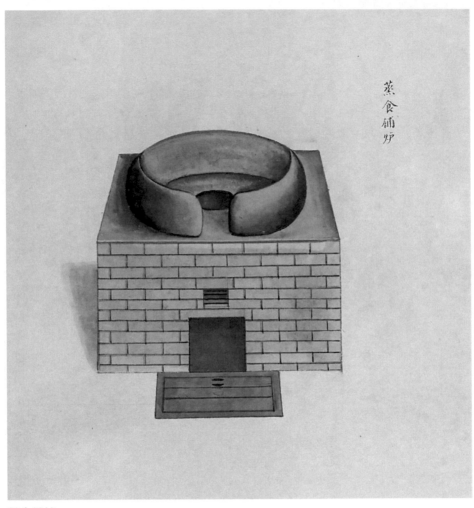

蒸食鋪爐

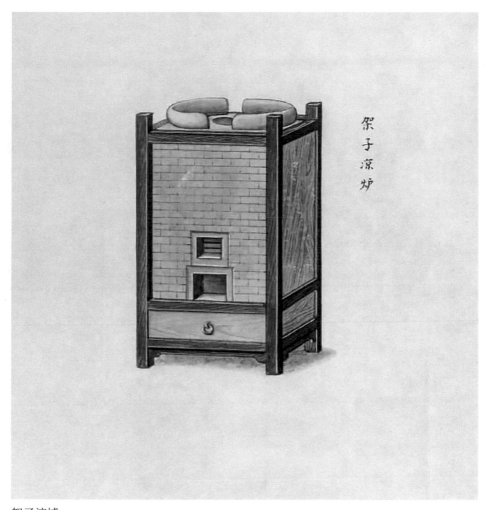

架子涼炉

架子涼爐

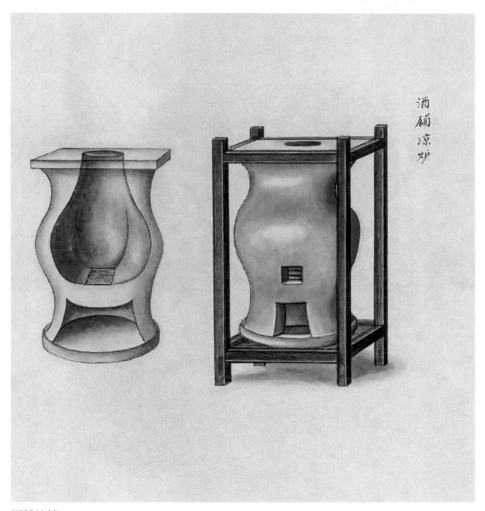

酒鋪涼爐

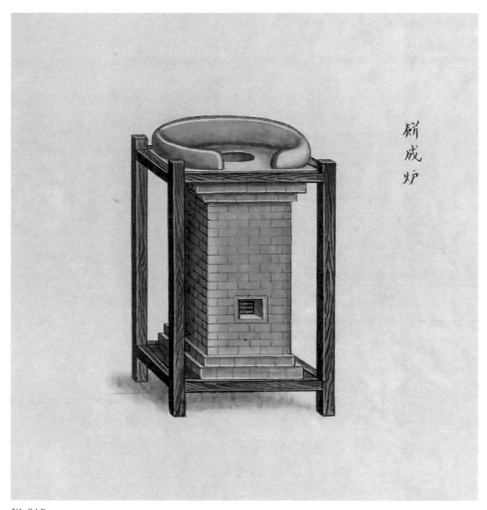

餅成炉

餅成爐

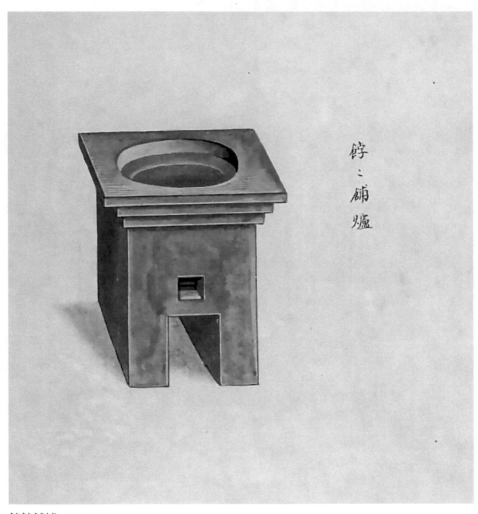

餑餑鋪爐

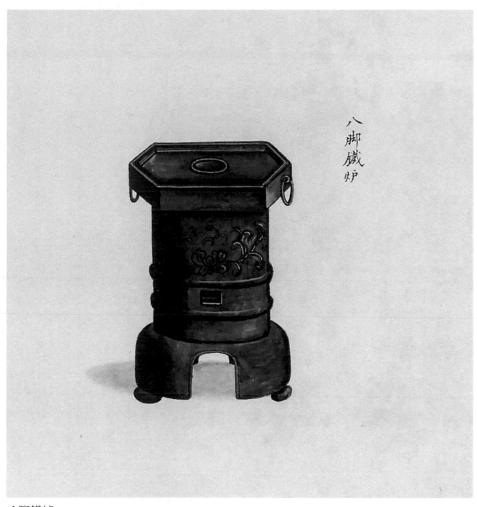

八腳鐵爐

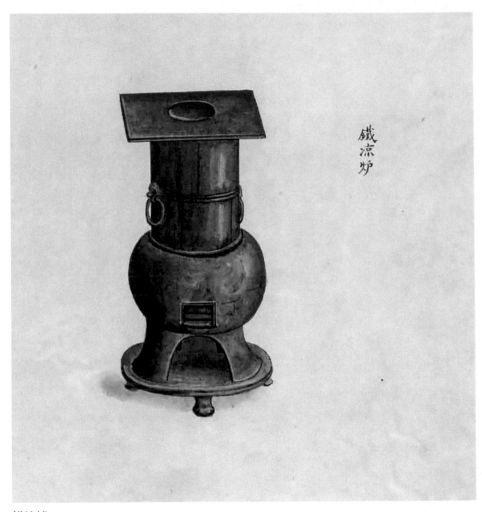

鐵涼炉

鐵涼爐

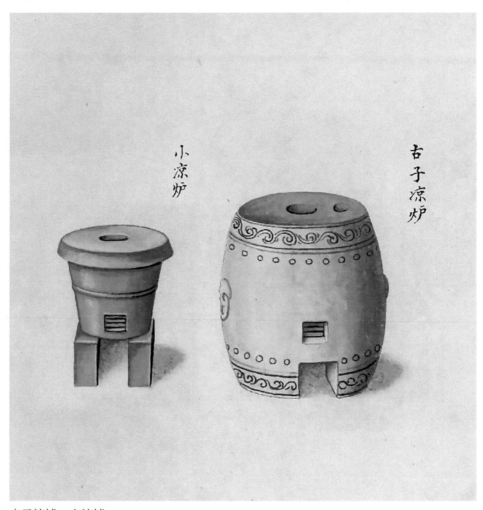

小涼炉

古子涼炉

古子涼爐、小涼爐

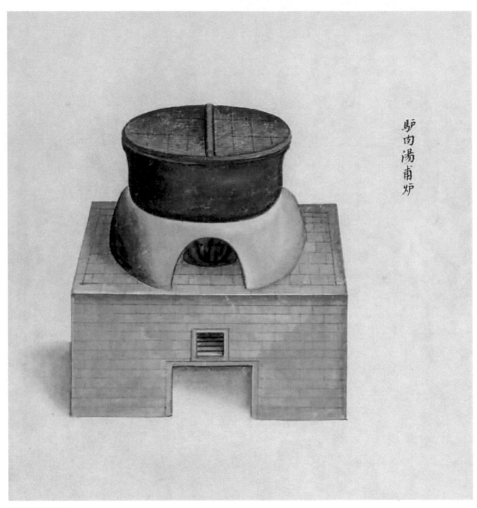

驢肉湯舖爐

驢肉湯甫炉

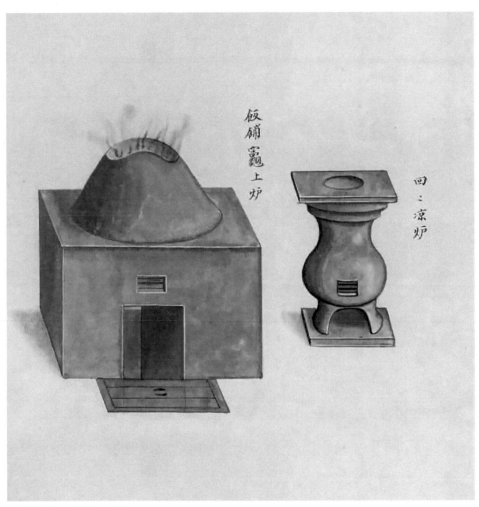

飯舖竈上炉

回々涼炉

回回涼爐、飯鋪灶上爐

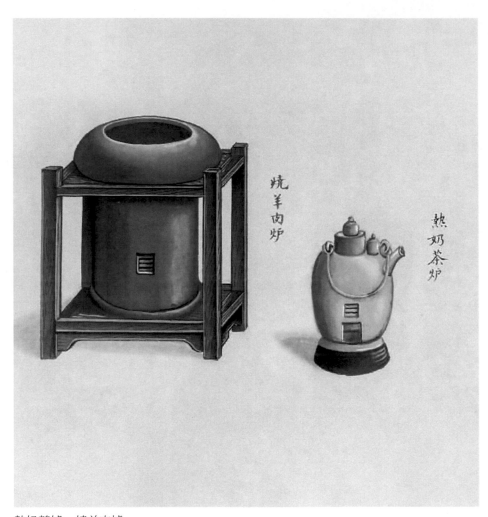

燒羊肉爐

熱奶茶炉

熱奶茶爐、燒羊肉爐

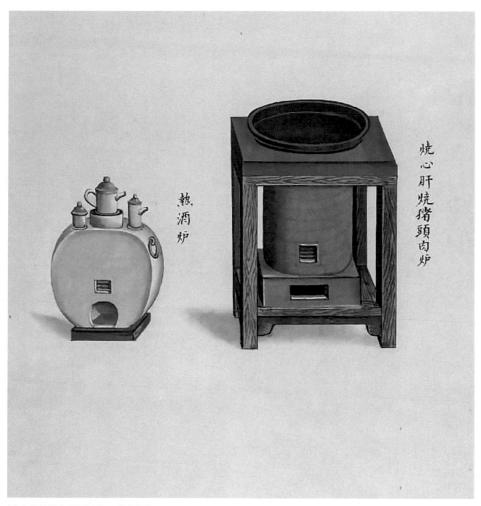

熱酒爐

燒心肝燒豬頭肉爐

燒心肝燒豬頭肉爐、熱酒爐

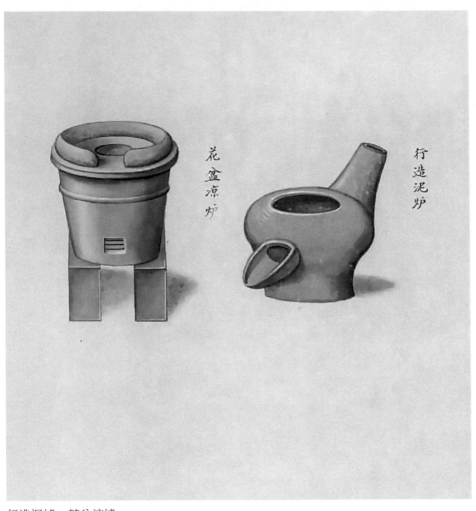

花盆涼爐

行造泥爐

行造泥爐、花盆涼爐

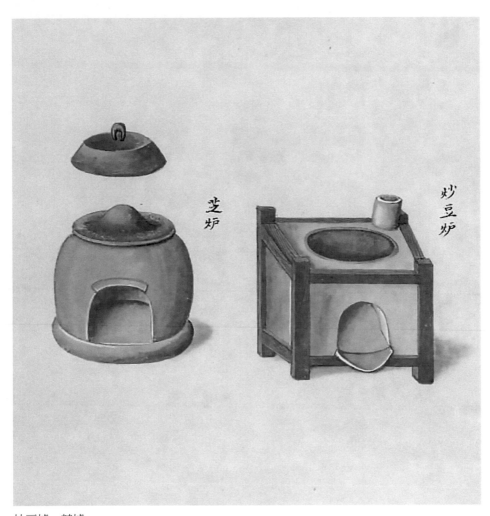

芝爐

炒豆爐

炒豆爐、芝爐

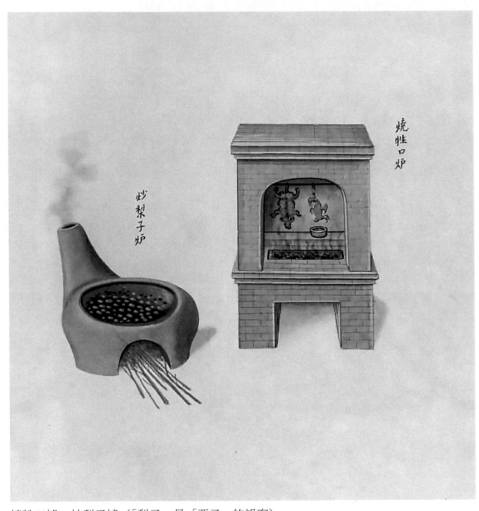

燒牲口爐、炒梨子爐（「梨子」是「栗子」的誤寫）

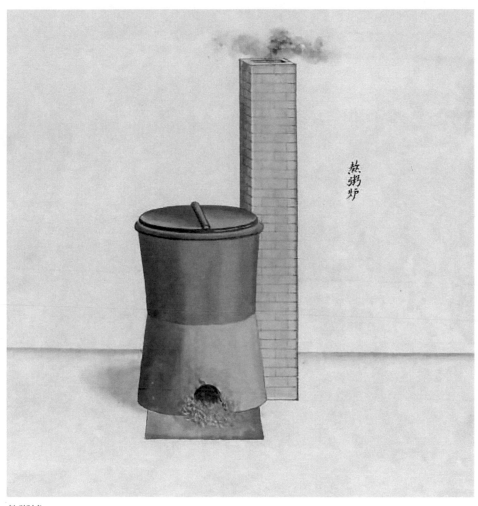

熬粥爐

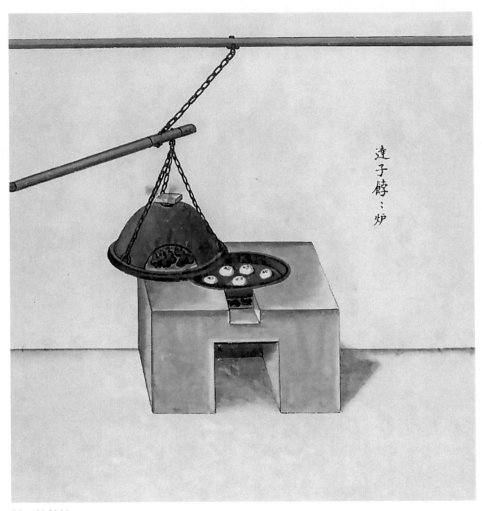

達子餅々炉

韃子餑餑爐

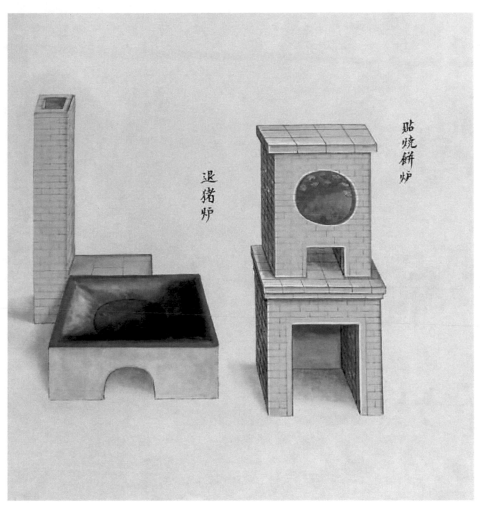

貼燒餅炉

退猪炉

貼燒餅爐、褪豬爐

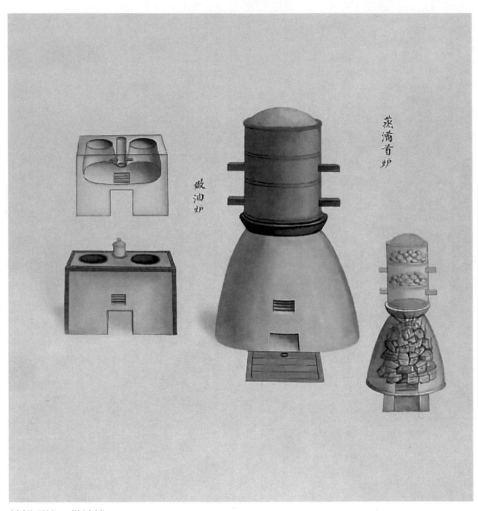

蒸饅頭爐、做油爐

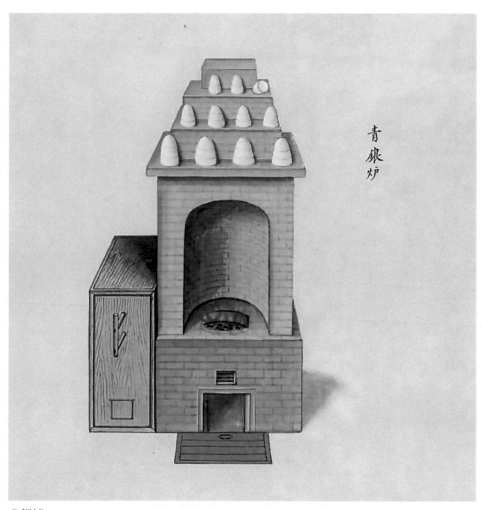

青銀炉

青銀爐

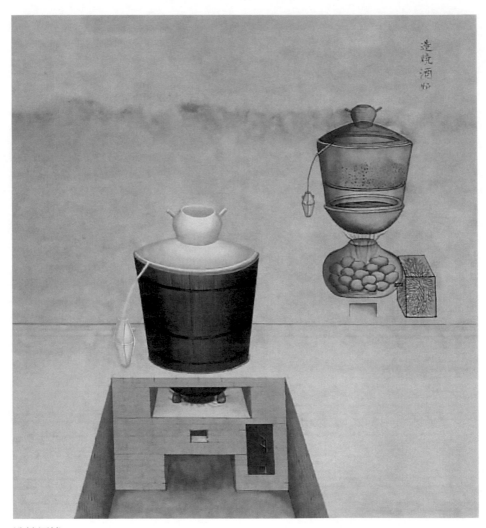

造燒酒爐

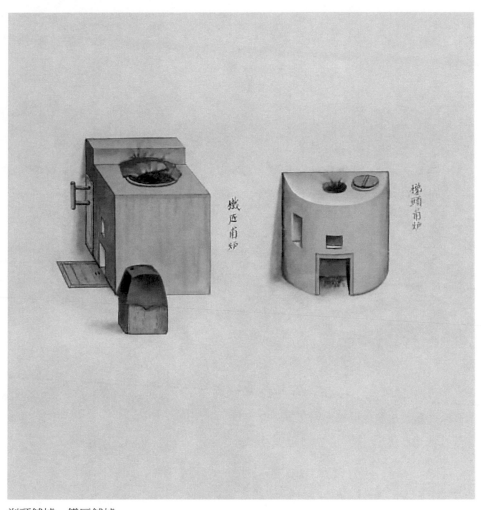

鐵匠甫爐

剃頭甫爐

剃頭鋪爐、鐵匠鋪爐

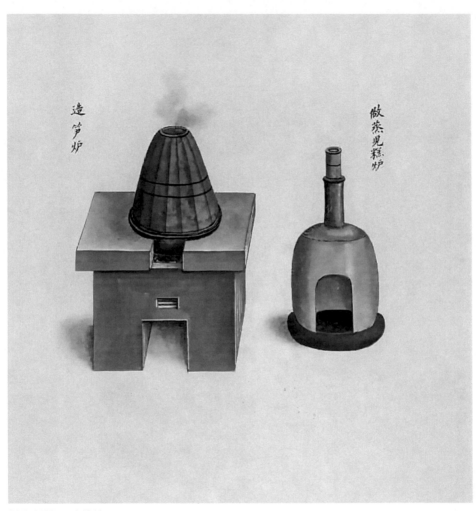

做甑糕爐、造筍爐

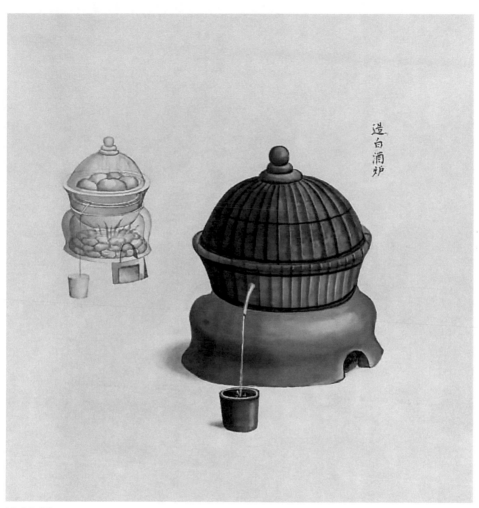

造白酒爐

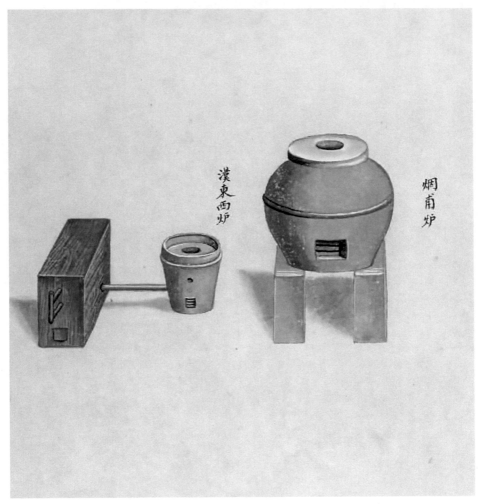

漢東西炉

烱甬炉

煙鋪爐、漢東西爐（漢代陶製東西爐）

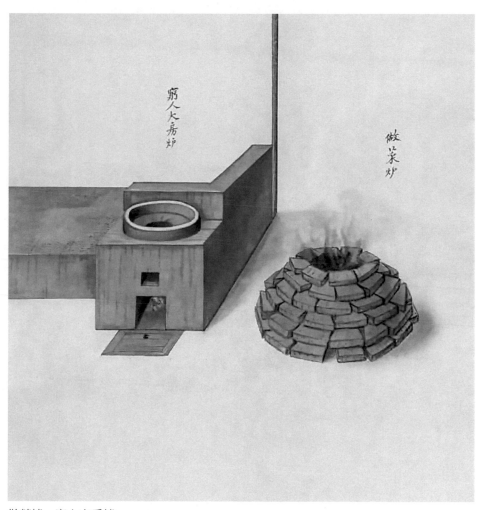

窮人火房爐

做菜炉

做菜爐、窮人火房爐

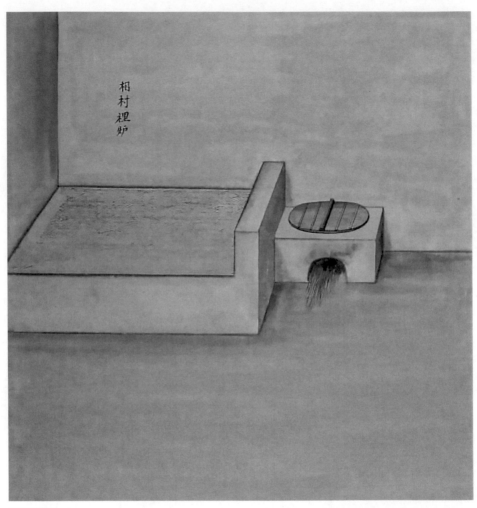

鄉村裡爐

燒炕月牙爐

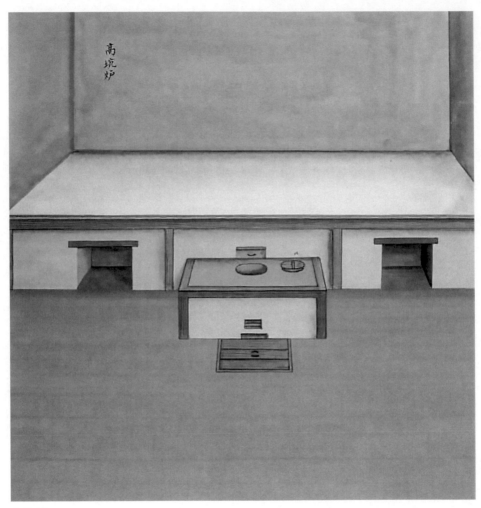

高炕爐

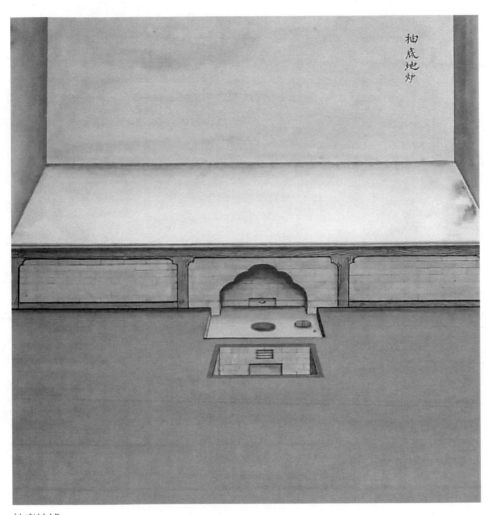

抽底地爐

中華傳統工藝彩繪筆記：
遺失在西方的中國手藝圖錄

作　　　者：卜奎

編　　　輯：林緻筠

發 行 人：黃振庭

出 版 者：崧燁文化事業有限公司

發 行 者：崧燁文化事業有限公司

E-mail：sonbookservice@gmail.com

粉 絲 頁：https://www.facebook.com/
　　　　　sonbookss/

網　　　址：https://sonbook.net/

地　　　址：台北市中正區重慶南路一段六十一號八
　　　　　樓 815 室

Rm. 815, 8F., No.61, Sec. 1, Chongqing S. Rd.,
Zhongzheng Dist., Taipei City 100, Taiwan

電　　　話：(02)2370-3310

傳　　　真：(02)2388-1990

印　　　刷：京峯數位服務有限公司

律師顧問：廣華律師事務所 張珮琦律師

國家圖書館出版品預行編目資料

中華傳統工藝彩繪筆記：遺失在西方的中國手藝圖錄 / 卜奎 著 . -- 第一版 . -- 臺北市：崧燁文化事業有限公司 , 2023.10
面；　公分
POD 版
ISBN 978-626-357-715-2(平裝)
1.CST: 中國畫 2.CST: 民間工藝美術 3.CST: 畫冊
945.5　　112015698

定　　　價：750 元

發行日期：2023 年 10 月第一版

◎本書以 POD 印製

電子書購買

臉書

爽讀 APP